平均律
如何
毀了和聲

- 又干你什麼事？

HOW
EQUAL
TEMPERAMENT
RUINED
HARMONY
(and Why
You Should
Care)

羅斯·杜芬 ——著
Ross W. Duffin

江靖波 ——譯
Translated by Paul Ching-Po Chiang

譯者序

做為一個小提琴習樂者，而後沉醉絃樂四重奏，及長浸工作於交響樂團指揮，我想我先天上就無法把所謂「音準」當作一件理所當然的事情。小時候學小提琴，實際經歷過書中所稱「高張力音準」概念的洗禮，及至音樂能力相對成熟後的長期室內樂經驗中，不斷碰到書中舉出多例的橫向vs.縱向音準扞格的問題；到了開始和交響樂團工作，更是發現絃樂人、木管人、銅管人耳中內建的音程感、和聲感、旋律音橫向引力感，壓根就不一樣！比較一致的反倒是：大家都蠻習慣十二平均律化的那極寬的大三度以及偏窄的完全五度，並且普遍完全沒有大、小半音差異化的概念！近年來，當自身開始接觸時代風格演繹法（常云古樂演奏法）的理論以及實務後，更是發現必須將自己已受制約的聽覺全部歸零重來，從符合時代、符合風格、符合個別作曲家的正確調律去重新認識、揣想作曲家在其原生環境中意圖聽見的色彩、溫度、調性性格。就這個部分來說，我受惠此書殊重，並且業已延伸運用到截至十九世紀末葉的許多音樂。必須說，一個新天新地因著這本深入淺出的小書而在我眼前、耳中、腦裡，展開。

　　因此我必須要將這本小書翻譯出來，唯願更多的中文讀者能夠在平易近人的閱讀門檻下接觸此書，並進而得以和我一同，滿心讚嘆地進來探索這處處生機、遍地奇花異卉的新天新地。

　　　【樂興之時管絃樂團】創辦人暨藝術總監
　　　私立東吳大學、國立清華大學助理教授

　　　　　　　　　中華民國一〇六年九月九日星期六
　　　　　　　　　新北市新店山間

作者前言

　　本書初稿完成後，我主動徵詢了許多位不同背景之音樂家的意見，想知道他們的反應。他們當中有些是不同調律方式的專家，有些則只接觸過十二平均律；有些是時代風格演繹的沙場老將，有些則是典型音樂會形式的舞台常客。他們每一位都是傑出的、思慮縝密的演奏家，或是我透過演奏場合所認識的熱情愛樂者。這些朋友的批評指教、意見提問、指正與啟發，以及事證舉例，在在豐富了本書最終的內容及風貌。

　　鍵盤專家當中，首先我要感謝Bradley Lehman、Christopher Stembridge、Byron Schenkman、Willard Martin、Steven Lubin、Dana Gooley、David Breitman，以及Peter Bennett。讀過初稿並惠賜意見的朋友，在管樂方面有Debra Nagy、Bruce Haynes，以及Ardal Powell；絃樂則有David Douglass、Robert Mealy、Mary Springfels、Christina Babich、David Miller、Fred Fehleisen、Alan Harrell、Merry Peckham，以及Peter Salaff。另外，Herbert W. Myers、Cyrus Taylor、Donald Rosenberg、Paul Rapoport，以及David Wolfe幾位物理學家、樂評人；以及我珍愛的家人Selena Simmons-Duffin、Jacalyn Duffin，都提供了寶貴的意見。我要謝謝以上眾多朋友的建設性批判建議，然而更重要的，是他（她）們集體對於這本書所揭櫫訊息的熱切期盼。

　　我的內人，Beverly Simmons，完美地扮演了編輯助理以及啦啦

隊的角色，並且，毫無怨尤地容忍我因沉浸於本書之寫作而不時發作的恍神失魂；而透過她孜孜不倦地努力所取得的書中插圖，更是為本書增色不少。打從一開始，我心中就著意要請Philip Neuman為本書手繪插畫。我深信Philip畫筆下卡通化的音樂世界將讓本書益發讓人難以忘懷。

我同時也要感謝幾位無所不用其極地為本書取得重要資料或素材的朋友們，他們是：Joanna Ball、Carol Lynn Ward Bamford、Jeremy Barande、Manuel Op de Coul、E. Michale和Patricia Frederick、Cara Gilgenbach、Rebecca Harris-Warrick、Carl Mariani、Sally Pagan、Jeffery Quick、Roger Savage、Kenneth Slowik、Gary Sturm、Stephen Toombs、Daniel Zager，以及Michael Zarky。

對於《新葛羅夫音樂與音樂家辭典》*The New Grove Dictionary of Music and Musicians*，我要表達我最由衷的謝意。由於本書主題在於調律，相關人物背景資訊被我選擇性地置於次要地位，以維護核心議題表達之流暢。這年頭沒有人能在處理音樂相關題材時不取材於這本辭典，事實上本書許多圖表便是取材於此。我十分建議讀者將這部辭典當作延伸閱讀材料。

羅斯・杜芬

前奏

「你一定得記住，過往這些滿坑滿谷的關於調律系統的著作，
多來自於不具備音樂上重要性的作者。」

費德利克（E.Michael Frederick）
〈平均律調音種種〉*Some Thoughts on Equal Temperament Tuning*

　　觀眾專注地捕捉白髮大師口中說出的每一句話。只要他一
開口，環室眾人便紛紛點頭頷首，如聆聖諭。十八年了，杜南伊
（Christoph von Dohnányi）帶領全球首屈一指的克里夫蘭交響樂團
（Cleveland Orchestra），如今他卻在四百多位樂迷面前，以一種
「卸任感言」的方式回顧任期。這是2002年隆冬之一天的暮靄時
分，杜南伊剛結束他在紐約卡內基音樂廳與克里夫蘭交響樂團的最
後一場音樂會。他提到了在準備貝多芬第九號交響曲時所遇見的沮
喪……我當時在場，清楚記得他說：
　　「這首交響曲以為時約兩分鐘長的D小調和絃開始，可在這
持續的D小調之後卻突兀地來了個降B大調。排練中，我怎麼樣
都沒法讓這降B大調和絃順耳。我是說，我曉得大三度長甚麼樣
子，克里夫蘭的團員當然也個個優秀且經驗老道，可是我們試了
老半天，怎麼樣我都不滿意。」
　　就在那個時刻，我知道我必須寫這本書。眼前是一位世界頂尖

的指揮大師，帶領的是全球頂尖的交響樂團，可是他卻不能理解為什麼一個看起來單純的D小調到降B大調的轉折，怎麼聽怎麼怪。如果連這樣一位大師都不明白發生了甚麼事，那麼大多數音樂家恐怕都不瞭解，似乎是合理推測。可是我想，我知道發生了甚麼事。這是近代演奏習慣的演變、師徒間之傳承方式、長年累積的迷思，甚至便宜行事、不求甚解、制約，乃至遺忘，所造成的。

　　親愛的讀者，聽起來有點嚴厲嗎？請耐心聽我說。我們當然不是要來檢討像杜南伊這樣超卓的藝術家，反而，當你讀完本書，我希望你會恍然，原來我們所不知道的事情如此地傷害了我們，以及我們所愛的音樂。

　　不久之前，有人寫了一本關於音樂調律的暢銷書，並且做出「我們今天所用的十二平均律（ET-Equal Temperament）是1737年由拉摩（Rameau）所發現的」這樣的結論。心頭大石卸下了！物競天擇！美好的科學演進！我們往更完美的存在演化了！今後我們可以甩掉如何分割一個八度裡面的十二個音這件麻煩事，專注在做音樂上面了！哎呀多麼可惜啊！如果過去的演奏家都遵行完美的十二平均律，他們演奏出來的音樂肯定更悅耳！請不要意外，多數音樂家的確是這樣想的。可我們如何去責怪他們呢？過去半世紀以來，音樂界所使用關於調律的標準教科書：由巴伯（Murray Barbour）在1951年所寫的《調音與音律》*Tuning and Temperament*，正式提出這個論調。在其中，巴伯認為「巴哈的管風琴音樂如果用任何非十二平均律演奏，都將可怕地不和諧」。事實上，巴伯先生自己後來承認，在寫這本書時他自己並沒有聽過任何十二平均律以

外的調律。儘管他偏愛十二平均律，巴伯先生列舉了他整理出來的歷史上150種不同的調律系統。我們不禁要問，怎麼會有這麼多呢？如果十二平均律是完美的，人們何需在「完美」的十二平均律已經被發現後，仍然孜孜矻矻於實驗各種不同的調律呢？

其實，要將大自然當中物理性的聲音頻譜，安置到我們所使用的一個八度分為十二份的人為系統當中，本來就是一件極其困難的事。某方面來說，十二平均律的確用了一種有效率的（甚至可以說是優雅的）方法，粉飾了這個難題。任何一個初學鋼琴的小朋友都知道，G（Sol）和A（La）之間只有一個黑鍵，它可以叫作G#（Sol升），也可以叫作A♭（La降）；而像荀白克這位作曲家（Arnold Schönberg, 1874-1951）也據此在二十世紀初揮別了調性音樂，開啟無調音樂以及十二音列的世界。在這個世界中，特定頻率的音高名稱（spelling）是無關緊要的。回頭看一下調性音樂，個別和絃的音名組合是固定的，例如：C小調和絃的音名必須是C（Do）—E♭（Mi降）—G（Sol），而不能是C（Do）—D#（Re升）—G（Sol）；然而在無調音樂與十二音列系統當中，音名與調性、和絃屬性的關聯性卻不復存在。（譯註：以下開始為增加閱讀流暢性，音名將統一使用CDEFGAB系統，不再雙系統並列。）

於是，過去數十年以來，鋼琴調音師全部都用十二平均律來設定鋼琴了，而任何其他的器樂，當它與鋼琴合作的時候，當然也就必須調整成以十二平均律為音律依據。可是在過去，更早的過去，你知道的，歐洲幾乎每個城、每個鎮都有自己的主要教堂，而那座教堂裡頭管風琴的音高，就會是該城該鎮的音高標準。不過，一方面由於我們不再經常性與管風琴一同演奏，另一方面由於過去這數十年以來，各地的管風琴（不管是傳統式的或電子式的）也都已經紛紛調成十二平均律，因此二十世紀以來一直延續到今天，已經有

好幾代的音樂家用十二平均律思考、用十二平均律調音、聽覺受十二平均律制約：符合十二平均律的音高是「準」的，其他就都成了「不準」的。

該是改變的時候了。

如果你注意到，這本書並沒有命名為「十二平均律如何毀了『音樂』」。我不認為是如此。準確一點說，是音樂當中和聲的部分，在全然使用十二平均律的情況下，許多以和聲色彩為美感重點的音樂在演奏時，因此遭受太多妥協性的汙染。現下的音樂家可能會不同意，因為他們太習慣十二平均律了，而它也確實方便。我在本書中想要呈現的，首先是十二平均律在某些類型的音樂中並不如其他調律好聽；其次是，在十二平均律以標準化之姿「壟斷」我們的耳朵之前，許多音樂家其實也知道十二平均律的存在，卻並不見得選擇使用之！如果我在這兩方面都成功地論述，或許當前的音樂家在面對不同種類的音樂時，可以有不僅只於十二平均律的選擇。同時，我也會儘量簡單扼要，因為任何一位我所認識的音樂家，都寧願拿閱讀這些事情的時間，來實際演奏音樂。

目次
Contents

第一章
導音不是該「導」嗎？

「對於建立音階的基本元素，我們似乎還是太想當然爾了。
君不見當我們在為一部鋼琴調音時依純粹的五度往上疊去，
卻驚異地發現，我們抵達的那個C竟比出發的那個C要高
了……沒有人試圖解開這無法解釋的謎團，彷彿造物主將音
樂留在一個不完美的狀態，以彰顯其不可測知的力量。」

威廉·賈地納（William Gardiner）
《大自然的音樂》*The Music of Nature,* 1832

　　一位當代的絃樂演奏者倘使曾經被灌輸過任何偏離平均律（譯
按：自此簡稱十二平均律為「平均律」或"ET"）的特定音高觀念，
八九不離十就是「導音要高一些，以導向主音」這回事。這個觀
念要歸因於二十世紀著名的大提琴家卡薩爾斯（Pablo Casals, 1876-

1973），因為他曾大力倡導這項他稱為「高張力音準」（expressive intonation）的音準概念。實務上，就是在終止式將導音升高到比平均律導音更高的位置，以增加其「需要被解決」的迫切性。例如提高A大調裡的G#使其更靠近A；或者反之，要往下解決的Bb使其更靠近A，二者都是為了增加相鄰二音之間的牽引力。這個想法在橫向進行的單一線條音程之間或許可以成立，但多半的音樂不只橫向線條，也有縱向和聲的存在：橫向旋律中的個別音高同時也是縱向和聲進行時所包含的音高。而我們如果在同時具備和聲元素的橫向音程之間採取上述所謂「高張力音準」，往往會和縱向和聲矛盾，甚至造成傷害。事實上，如果以縱向和聲為主要考量，那麼導音不僅不該高於其平均律位置，甚至要相反地低於它！同理，具有往下解決傾向的橫向音，例如A大調裡面的Bb—A，Bb反而要高於其平均律位置，和聲上才更正確。

甚麼！怎麼可能是這樣？！憑甚麼你要相信我？一個沒沒無聞的象牙塔中人、演奏圈的無名小卒，話語份量要怎麼和一位傳奇大師如卡薩爾斯者相比？

答案在音響學裡。音響學是物理學的一支，專管音樂性的聲音、聲音的音樂性，以及它們之間彼此的關係。如果我們尊重科學、尊重科學方法，那這裡頭是沒有湯圓可以搓的。

任何聲音都是由振動造成。特定音高取決於特定振動速度，這振動速度我們用「頻率」（frequency）來度量，方法是測量其每秒鐘振動的次數。例如今天的定音標準：A＝440，指的就是每秒鐘振動440次的那個頻率之音高。這個度量方法的單位叫做「赫茲」（hertz），縮寫為"Hz"。我們知道最單純的幾種音程都有著整數比的頻率，同度（同音）有著最簡單的比例1：1，兩個同樣音高的音，它們之間頻率的比例就是1：1。意即，它倆震動的頻率完全相

同。再來則是八度，一個特定音高和比它低八度的音，頻率比例是
2：1；例如二條質量、張力相同的絃，長度長一倍的那條絃震動頻
率會是其一半長度那條的1/2，因此在音高上低一個八度；反之，
一半長度的那條絃所發出的音高會比它一倍長度那條高一個八度。
木管樂器也是如此，一半管長者會比其一倍管長者高一個八度，二
倍長的則會比其一半長度者低一個八度。

　　這些簡單音程之所以彼此之間呈現如此單純的整數比例關係，
都是因為那稱為「泛音列」的音響現象。任何透過天然物質介面發
出的聲音都會產生泛音──亦即在基礎音震動之時，在特定的比例
上所生成的諸般頻率。事實上就連聲音的質地和色彩都和泛音有
關，例如不同樂器之間（好比小提琴和雙簧管的音色差異），就是
泛音列中不同泛音的相對強度差異所致。稍加深想就可以知道，泛
音列在音樂當中具有多麼舉足輕重的地位，而且泛音列的延伸是無
止境的，遠超過人類聽覺的極限。圖例1顯示以C為基礎音，在四
個八度之內的泛音。注意標示箭頭的音表示其雖接近我們慣用音階
的該音高，卻會向箭頭方向偏移。因此，任何一位巴洛克小號演奏
家都會告訴你，在他們的樂器上，第7和第14泛音的B♭以及第13泛
音的A會偏低，第11泛音的F則會偏高。

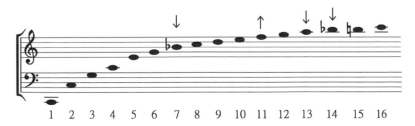

圖例1
泛音列

　　當一個特定頻率的音高響起時，所有的這些泛音也跟著響起，有些多些，有些少些。許多世紀以來的經驗告訴我們，當我們一同演奏（合奏）時，我們會希望我們聲音的疊合是吻合泛音列最低階幾個頻率比例的。試想若是1：1的同音齊奏，或者2：1的八度音程不在完全正確的比例上，聽起來會多可怕地不和諧，也就是明顯的「俗稱」之「音不準」。同音或八度音程的比例向無爭議，不過，從下一個整數比開始，事情就開始變得複雜了。

　　五度的比例是3：2，亦即，一條絃或一根管子的長度若是其對應絃、管的2/3，那它震動起來的音高會高一個完全五度。同理反證，當一根管子、一條絃的長度是另一對應管、對應絃的1.5倍長時，震動起來的音高會低上一個完全五度。做為繼同音、八度之後的整數比音程，這個音響上的「純」五度可想而知會是一個受認可的聲響，而在大量使用五度音程的中世紀音樂中，這種音響上整數比的「純」五度也就自然地成為完全五度的「正統」。這樣的音律我們稱之為「畢達哥拉斯音律」（Pythagorean tuning），以紀念這位發現整數比音律的古希臘數學哲人：畢達哥拉斯（Pythagoras, 569 BC-475 BC）。不過，當音樂文化逐漸轉向以鍵盤樂器為主，一個八度分為十二個全音、半音之後，我們卻發現無法使用音響上呈現完美整數比的這個「純」五度了！讓我們來看看為什麼。

畢達哥拉斯Pythagoras

　　希臘哲人暨教法師畢達哥拉斯活躍於西元前六世紀的後半葉。他出生在鄰近土耳其的小島薩摩斯（Samos Island），而後移民到南義大利的希臘殖民地克羅坦（Croton）。他在當地創立了一個宗教教派，但沒多久就被驅逐，最終落腳在鄰近的龐屯市（Metapontum）。畢氏定理聽過吧？就是這位天才仁兄發現的，能夠計算直角三角形的斜邊長度。除了數學上的成就，畢達哥拉斯在音樂上也發現了不同音高之間的數值比例關係。他沒有任何著作流傳下來，但傳聞是這樣說的：老畢聽到鐵匠用不同重量的鐵鎚敲打鐵砧並造成不同的音程引起了他的好奇心，於是他進一步鑽研，發現果然不出其所料（他相信宇宙所有的現象都可以用質數解釋），音樂的音程全部可以用整數比來表示！例如2：1是一個八度，3：1是一個八度加上一個五度，4：1等於兩個八度，完全五度是3：2，完全四度是4：3⋯⋯等等。

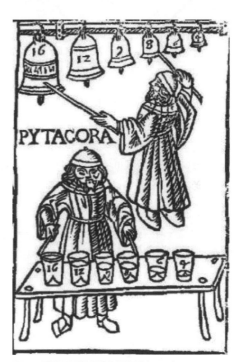

圖示：畢達哥拉斯實驗音程比例（1492）

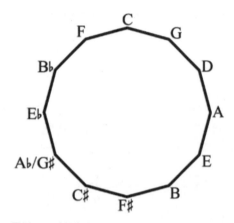

圖例2：五度相生圖

如果你在鋼琴上從一個很低的音開始調音，並且逐步往上以「純」五度的間隔調，最終你會回到起始的那個音名，只不過是在7個八度開外。假設你從C出發，依序調C－G－D－A－E－B－F#－C#－G#（即Ab）－Eb－Bb－F－C，12個五度之後，我們會走完這個五度相生的循環，來到7個八度上的C（如圖例2）。

事實上這就是十二平均律設計的源頭，設法讓7個八度、12個五度之上的那個頻率，和起始的、7個八度之下的那個頻率，仍然維持整數比的八度關係。因為，如果是用「純」五度往上調的話，12個「純」五度之後我們並不會來到一個和起始音呈整數比的頻率。為什麼會這樣？讓我們用數學上的比例來看：「純」五度的比例是3：2，如果我們用12個「純」五度和7個2：1的八度相比（比例相乘，音程相加），我們會得到甚麼？

致數學恐慌症的朋友：別緊張，這不是數學，只是算數。

$$\frac{3}{2} \times \frac{3}{2} \times \frac{3}{2} \times \frac{3}{2} \times \frac{3}{2} \times \frac{3}{2} \times \frac{3}{2} \times \frac{3}{2} \times \frac{3}{2} \times \frac{3}{2} \times \frac{3}{2} \times \frac{3}{2} = 129.746$$

$$\frac{2}{1} \times \frac{2}{1} \times \frac{2}{1} \times \frac{2}{1} \times \frac{2}{1} \times \frac{2}{1} \times \frac{2}{1} = 128.0$$

換言之，用3/2的「純」五度往上調，到了第12個五度，我

們會像打靶射高或射遠了般，超過那堆疊了7次上來的2/1純八度。差多少呢？129.746：128.0，也就是1.014：1，而不是1：1（如圖例3所示）。就實際音高來講，大約是高了1/4個半音。1/4個半音好像不多，但事實上已是聽覺無法容忍的差異，你無法眼睛（耳朵）一閉、心一橫即將它就

圖例3：「純」五度相生圖

地扶正，取代同音名之八度。像這樣頻率上十分接近，但又有微小但明顯差異的頻率撞擊，我們稱之為「畸點」（comma，亦即英文之「逗號」，其實很想譯它作「荳荳」）。那，怎麼辦呢？怎麼處理這討厭的畸點？或許我們可以調11個漂亮的「純」五度，然後犧

鍛鐵廠的畢達哥拉斯：靈感乍現

牲最後一個五度，讓它窄一點，以致於可以和特定基礎音在7個八度之上的頻率相會？又或者，我們可以調整部分或全部的五度（顯然是要調窄的），以致於同樣在7個八度之上，五度和八度可以相會在同一個以八度的整數比為基準的頻率？十二平均律便是在這個邏輯上所產生的，它將7個八度範圍內的12個「純」五度所累積的畸點（1/4個半音）平均分配給12個五度，讓它們各自比「純」五度窄上1/12個畸點（亦即1/48個半音），以至於7個八度之後，牛郎與織女又相會了。其實，頗為優雅的，不是嗎？

　　3：2的五度處理完了，接著是下一個整數比的4：3──完全四度。不過這裡沒甚麼新奇的，因為完全四度本身就是完全五度的反轉，它的問題不過就是完全五度的倒影。而由於完全四度和完全五度加起來剛好是一個八度，因此在完全五度上調窄了的，在完全四度上就要等距放寬。感覺上故事在這裡就可以結束，十二平均律優雅有效地解決了五度相生與八度之間的矛盾，日子應該可以舒服地過下去了吧？很多近代作曲家和音樂家是這麼以為的，殊不知這個表面上優雅有效的方法，竟然嚴重地蘄傷了音樂！何以致之？讓我們繼續看下去。

　　十二平均律的五度和四度或許並不是太糟，因為被調整的幅度只有1/12個畸點，亦即1/48個半音。然而在4：3的完全四度之後，下一個5：4的大三度，卻是十二平均律的死穴。十二平均律的大三度非常寬，幾乎比5：4「純」大三度寬上1/7個半音！算起來，相較於五度及四度中1/48個半音的差異，這可是將近七倍的差距！這個音程：大三度，正是我們今天慣用的十二平均律系統裡最大的「異形」！沒有人留意十二平均律的大三度多麼可怕，沒有人討論。甚至沒有人注意到「異形」的存在！與這「異形」設法和平共處似乎總比去試探那不可知的替代方案實際一點。如果你四下去打

聽打聽，你會發現甚至有些音樂家偏愛這「異形」，他們與身體裡的「異形」共存太久，甚至滋生了感情，對這體內的「異形」可能會傷害主人健康之可能性視而不見！因此，在這裡我要甘冒大不韙，將人們趕出舒適圈，大聲地呼籲：醒醒吧各位！聲音是有物理性的！你得去感受音頻的振動！

忽視十二平均律中大三度的「異形」

我的同事貝納（Arthur H. Benade）是一位舉世知名的聲學專家，生前曾津津樂道於他邀請專業音樂家所做的實驗：

> 如果你將兩台頻率產生器設定在發出十二平均律大三度的比例1.25992，而非整數比5/4（=1.25000）的純大三度，所有受測的專業音樂家都會注意到那清晰可聞的不和諧震盪（beats），並指出這是一個「不準」的、過寬的大三度音程。當我告訴他們，可是這就是諸位日常使用的、從來不疑有他的十二平均律大三度，他們的反應多是詫異、懷疑，或者難以置信。而當他們聽到兩千年前的天才發現：畢達哥拉斯大三度（81/64, 1.26563）時，更是瞠口結舌，無法忍受。簡言之，當我用最客觀的頻率產生器製造十二平均律和畢達哥拉斯大三度時，最常遭遇到問題是：「人們如何能夠接受這樣的音程？」。

貝納，《聲學的基礎》 *Fundamentals of Musical Acoustics*, 1976

事實擺在眼前，十二平均律的大三度偏離物理性純大三度非常多。當不同頻率的音高同響，準確的狀態應該是使它們製造的音程聽起來穩定、安定的。關於小三度，由於大三度和小三度加起來組成一個完全五度，大三度和小三度也是彼此互補的關係，因此大三度過寬將同樣導致小三度過窄，只是我們的耳朵似乎對於過窄的小三度有著比過寬的大三度更大程度的寬容。

當兩音之間稍有不準，哪怕極為微小，兩音之間的泛音振動都會受到干擾，導致我們聽見脈衝性的規律震盪，也就是貝納在其實驗裡稱為"Beats"的不和諧震盪。專業調音師利用這種脈衝進行十二平均律調音，他們知道特定音程在十二平均律下的脈衝速度。而且隨著音高升高，同樣音程的脈衝速度也會些微增加，例如A到E的五度相較於G到D的五度，在十二平均律下產生的脈衝速度，前者會是後者的1.12倍，些微快些。沒錯，這是很細微的。但是平均律的大三度是如此大幅偏離純律，不和諧震盪非常劇烈，脈衝頻率是五度的十二倍，根本無法用人耳規律判讀。

今天的演奏家，不管多有名、演奏能力多麼驚人，都有很大的比例默默地接受了十二平均律的大三度。最大的可能就是因為他（她）早已習慣了這個聲響；又或者可能他（她）從來沒有接觸過、聽到真正純的大三度。再者，他（她）深信十二平均律的大三度聲響必然理想，因為那是音律演化後期的成果，而歷史有其線性，愈後面發展、發現、發明者，理當優於先前的。再說，要改變太麻煩了，不如乾脆視而不見。君不見這裡頭有多少制約、無知、錯覺、怕麻煩、遺忘？

該是時候了！再怎麼麻煩、不方便，當代的音樂家都應該開始認真地思考並面對這個問題，進而做出必要的改變！

第二章
調律之濫觴

「先是有了音樂，音階則在數個世代的實驗之後成形，之後
才有理論家出面解釋它們。」

巴克爵士（Sir Percy Buck）
《音樂關聯性的進程》*Proceedings of the Musical Association, 1940*

　　最早的調律似乎可以追溯到公元1400年間，真正具體的討論則
在下一個世紀才展現。隨著三度音程在作曲家使用的和聲裡日漸頻
繁地出現，演奏家們也開始注意到讓三度悅耳的重要性。而這意味
著為了讓愈來愈主導音樂內容的三度音程盡可能好聽，將稍微妥協
先前主導音樂聲響內容的完全五度之純度。早先，人們優先以大三
度的純度為考量，也就是以5：4的整數比音程為大三度。孰料，在
一個八度分為十二等份的系統當中，「純」大三度的循環和「純」

完全五度的循環同樣不可能。顯然，不是所有的三度都可以是純的……。（三個大三度可以構成一個八度，但是三個「純」的大三度＝5/4×5/4×5/4＝25/64，大約等於1.953：1，這窄於一個八度的2：1）

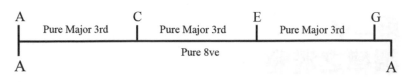

圖例4
三個純大三度和一個八度的對照圖

　　這在文藝復興時期問題不大，因為當時的作曲家們本來就沒有用到所有的大三度。文藝復興時期流通最廣的調律稱為四分之一畸點之三度二等分調律（quarter-comma-meantone），這個調律擁有八個整數比的「純」三度，以及四個完全壞掉的（會產生狼音的）三度[1]。不過，由於文藝復興時期的作曲家幾乎不用有升記號的調，降記號的調也頂多用到兩個降，因此即使有幾個壞掉的大三度（例如B─D#、D♭─F、F#─A#），天也並不會塌下來。四分之一畸點之三度二等分調律的最大代價是它的五度並不很純，但對當時的人來說，諸多美好的「純三度」爭奇鬥艷，也就讓整件事情瑕不掩瑜了。

　　Meantone - 三度二等分調律會要求特別窄的五度，其原因來自完全五度和大三度在所有系統中的關係。我們已經討論過純五度或十二平均律五度會造成大三度變太寬，例如從C往上四個3：2的

[1]　這四個受到擴張的音程基本上已經不是大三度，而應該算是減四度了。例如一個音若是在這個調律裡用G#去調，會和往上的C產生一個刺耳的減四度，而非A♭─C悅耳的「純大三度」。

純五度（C—G、G—D、D—A、A—E）所抵達的E和小它大三度的C，會比純的大三度的5：4比例大上很多——81：64相較於80：64（5：4）。而這81：80的差異，當然也是一種「畸點」。

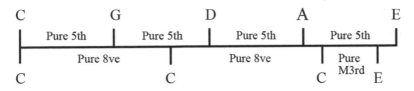

圖例5
四個純五度與兩個八度加一個純大三度的比較

　　而如果我們反過來，以5：4的純大三度為標準，那中間夾雜的四個五度，就必須調窄很多以成全大三度為純。再換個角度：五度愈窄，形成的大三度亦愈窄。精確來說，要成全5：4整數比的純大三度，四個連續的五度必須調窄四分之一個「畢氏大三度」與「純大三度」之間的差異（畸點）；而這就是四分之一畸點之三度二等分調律的名稱中，「四分之一」的來源。至於「三度二等分調律」（meantone）名稱的由來，則是因為在這個系統中，一個全音（whole tone）剛好是純大三度二等分之一半[2]。只不過，這樣調出來的五度系列卻過窄，而在十一個五度之後無法完成一個循環，因

[2] 　事實上，在四分之一畸點之三度二等分調律裡，全音（whole tone）亦是純律（Just Intonation）當中「大全音」和「小全音」的中間值。純律是一個所有的音程都是整數比「純」音程的系統，因此四分之一畸點之三度二等分調律和純律共有的一個音程便是5：4的純大三度。只是在純律裡，這個純大三度是由一個大全音加一個小全音組成，而在四分之一畸點之三度二等分調律裡，同樣的純大三度則是由等化的兩個全音組成。其他型態的三度二等分系統（例如「五分之一畸點」或「六分之一畸點」三度二等分系統）也是由等分的兩個全音組成大三度，只是其大三度並不是整數比5：4的純大三度。說到這裡，當然十二平均律裡的大三度也是由等分的兩個全音組成。

為第十二個五度如果要碰到起始音的第七個八度，這最後一哩路會變得太寬而產生狼音，幾乎是一個減六度了（如圖例6所示）。如同多數的三度二等分系統，圖例六亦是以D為中心，向兩邊做五度循環。「狼音」時常被安排在C#與A♭中間，或是G#與E♭中間；甚至它可以被安排在更遠或較近的地方，一切端看樂曲調性中升降記號孰多孰少。在四分之一畸點之三度二等分調律中，狼音五度以外的其他五度皆為等距，因此這樣的三度二等分系統又被稱為「一般型（regular）三度二等分系統」。

即使這樣的調律系統到了十七世紀末都在許多地方廣泛使用，早在十六世紀就已經有很多實驗性質的不同嘗試。藉由減少干涉，例如將五度放寬到大於四分之一畸點系統中的五度寬度（將「畸點」平均分布到五或六個五度，而非四分之一畸點系統的四個五度），如此一來可以減少三度二等分系統中，四個可怕的三度和八個悅耳的三度之間差異性。這八個「好的」、悅耳的三度其實已經不是純的三度，但仍然夠「好」，夠悅耳，而完全五度則得到大幅改善。因此，當標準的文藝復興時期三度二等分系統是將完全五度縮小了四分之一個畸點，有些當時的音樂家卻發現「五分之一」或「六分之一」畸點之三度二等分系統更好用。

而當有人發現（或想到）一個系統裡的五度不需要全都用相同比例去調整寬

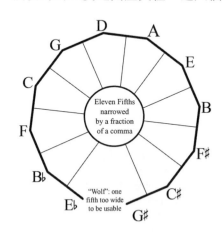

圖例6
一般型三度二等分調律的五度相生圖

窄，一種新的調律方式便應運而生了。我們提過現行十二平均律是將五度一致調窄半音的四十八分之一，因為一連串的純五度相生太寬了。在標準文藝復興三度二等分系統裡面，五度被干涉的更屬害，文藝復興的五度事實上比現行十二平均律還要窄，以讓系統裡的大三度能夠總是「純」的。

回到前段一開始提到有人想出不用完全相同的比例去調整五度。這新奇的不規則三度二等分調律系統在十七世紀末葉非常受歡迎，它夾雜了不同寬度的五度和三度（有些地方還有「寬五度」），請見圖例7。

這個系統最顯著的好處是可以排除「狼音」這件討厭的事，因此更多可用的和絃出現了。於是更多的作曲家開始使用減和絃、七和絃，並且使用更多種不同的調，不過當然還沒有像十九世紀後的作品那般在調性上花團錦簇。

雖然一般型的調律系統（regular temperaments）可以透過在調音時些微調整，將狼音移動到較少使用的音程上以使意欲使用的調性較為出色，不規則調律（irregular temperaments）卻可以在不需動手腳的情況下，適應更大量的調號及調性。各式各樣的不規則調律在當時有些名稱不同但意義相同的名字，例如「好的調律」（Good

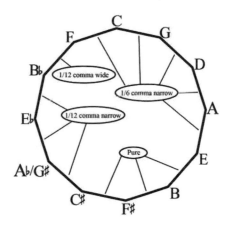

圖例7
不規則調律的五度相生圖

Temperaments）、「美的調律」（Well Temperaments）；又或者，如果這調律能夠適用五度相生循環中的所有調性，則稱為「循環調律」（Circular Temperaments）。循環調律不表示所有調性都同等漂亮，有些調會比另一些調好聽，但至少都可以使用而不致刺耳。

實際上，理論家曾經提出或倡議過的不規則調律多得不勝枚舉，但弔詭的是，這正是因為沒有其中任何一種能夠真正解決調律所有的問題。各個系統都有其優勢和劣勢：各有其偏重的和絃或調性，亦各有其照顧不來的和絃或調性。又或者，可能它好聽極了但極難調音，或是相反地很容易調音，但聽起來乏善可陳。幾個比較有名的調律系統有：威克麥斯特調律（Werckmeister）、基恩貝格調律（Kirnberger）、奈哈特調律（Neidhardt）、瓦羅蒂調律（Vallotti）；分別由安德列斯・威克麥斯特（Andreas Werckmeister）、約翰・菲利普・基恩貝格（Johann Philipp Kirnberger）、約翰・喬治・奈哈特（Johann Georg Neidhardt）、法蘭西斯可・瓦羅蒂（Francesco Antonio Vallotti）等人發明。這幾個調律系統在鍵盤樂器界風行一時，其原因非常務實，那就是在一個鍵盤樂器（大鍵琴）需要天天調音的時代，它們那融合了純五度和異化五度的調律方式，對於多數鍵盤樂手來說是方便可靠的！畢竟那個年代並非每個家庭都請得起專屬調音師，多數鍵盤樂手得靠自己調音。另外當然還有個原因，就是這幾個調律系統可以適應較廣泛的調性。

大家熟知的「巴哈平均律」，正是以不規則調律系統為模型所設想寫作的！弔詭的是，雖然名為「平均律」（Wohltemperirt），實際上卻是個不平均、不規則的調律系統。不規則調律系統（包括循環調律系統）裡頭包含著許多大小不同的音程，例如很受歡迎的瓦羅蒂系統，它就含有六種不同大小的半音、三種不同的全音。這

些基本音程的各式組合，又造就大小不同的大三度、小三度，因此可想而知，以這些三度建構的和絃們也有著各種不同大小。這同時也造就了不同調性擁有顯著不同色彩和個性，而此一特質也正是時人喜歡它們的原因。

到了巴哈的時代（1685-1750），其實人們早就發現了所謂的「十二平均律」。最晚在1640年左右就已可見公開的討論，但理論家們仍持續尋找其他調律的可能性，而似乎演奏家們也並不喜歡使用它。

將八度切割為五個全音加兩個半音，並且將每一個全音平均地擴張到兩個小半音的寬度的做法，會使得大半音和小

嚴肅的調律討論

半音的差異完全消失。這樣的12個半音系統裡的和聲，是
極度刺耳而不安定的。

羅伯特・史密斯（Robert Smith）
《泛音，關於音樂性聲響的哲學》*Harmonics, or the Philosophy of Musical Sounds*, 1759

羅伯特・史密斯（Robert Smith）描述十二平均律為將全音
擴張到比三度二等分系統的全音更寬的程度，並且取消了大半音
（Major Semitone）和小半音（Minor Semitone）的差別；他進一步
指出，這樣的系統雖然挪除了假性和諧音程（false consonances，例
如讓G#＝A♭），以和聲的角度來看卻非常不理想。不過，和聲並
不是當時音樂家捨棄十二平均律的唯一原因。奈哈特這位巴哈也認
識的理論家，在1732年的時候曾經說：

「多數人並沒有在這個調律系統（ET）中得到答案。他們
發現這個調律系統的大三度缺乏色彩，無法升高情緒。三和
絃原本就甚是刺耳，但如果大三度或小三度被單獨演奏，則
前者的三度音會太高，後者太低。」

約翰・喬治・奈哈特
《半音階─全音階調律的全面數學分析》
*Gäntzlich erschöpfte, mathematische Abteilungen des diatonisch-
chromatischen, temperirten Canonis Monochordi*, 1723

奈哈特不僅僅是批評十二平均律中三度偏離整數比的純三度
太多，他更指出平均律統一的、均化的音程缺乏表現力。不！巴哈
的《平均律鋼琴曲集》（Well-Tempered Clavier）不是如坊間所傳，

為了展現十二平均律的優越性而生；不！這套曲子甚至不是用平均律寫的！巴哈是用某種可以適用於許多不同調的「不規則調律」寫就的。這樣的調律系統對鍵盤演奏家來說當然方便，他（她）不用每換一個調就需要重新調一次音（如果是規律的三度二等分系統"Regular Meantone"就需要了）。不規則調律的「不規則性」造就了每一個特定和絃在不同調中呈現不同性格，當然也就造就了每個調擁有屬於自己的色彩特質。因此，此一時期的理論家、作曲家格外論述個別調性的「性格」、「色彩」也就不足為奇。例如，降B大調在葛里耶其（Francesco Galeazzi, 1796）口中是「溫柔、柔軟、甜美、陰性的，適合闡述愛情、魅力與優雅」；E大調則是「尖銳的、刺耳的、年輕的、狹窄的、不留情面的」……在不規則調律裡，降B大調和E大調不僅僅是建構在不同音高上，它們之間的音階、和聲色彩也是截然不同的！這個現象我們之後還會再提到。

What is Temperament？調律是甚麼？

調律，你可以把它想成是「調整音階中特定音程大小的規則」，或者更完整的說，出於特定原因將音階中原本「純」（亦即存在於基礎泛音列中）的音程，以特定比例調寬或調窄。這出發點是甚麼呢？最通常的原因就是使用上的方便性，也就是使得音階中音程之間彼此的關係能夠適用於更廣泛的使用狀況。因此，畢達哥拉斯音律（Pythagorean Tuning）並不是一個調律系統，因其音階使用的是由純五度相生而來的、未受人工調整的音高；純律（Just Intonation）也不是一種調律，因其使用各種音程中「純」的，亦即只存在於泛音列關係中的、自然的狀態。這些非調律的自然系統有其優點，但也有缺憾，那就是當固定音高的鍵盤樂器加入並居於和聲主導地位時，某種妥協就勢必得產生，而這也正是調律誕生的初始緣由。

十二平均律（ET）是一種調律，因為它將五度從純律的3：2稍微調窄，使十二個相生的五度最終會回到7個八度上的同一個音，並且完全一致，同時造成一個八度內的十二個半音間距完全相等。這個設計完全滿足了轉調的方便性，因為它可以在每一個調使用並且得到相同的音響，不會有某個和絃在這個調好聽，在另一個調卻無法忍受的問題。但其缺點是大三度太寬，幾乎到了刺耳的程度，而這也是十二平均律在歷史上不如其他調律那樣受歡迎的主因，音樂家們不願勉強接受如此不和諧的三度音程。

　　一般來說，調律試著在悅耳性與功能性之間找尋平衡，使得最常用的調性及和絃悅耳，代價則是犧牲大家庭裡那些較不受注意的小孩。其做法則是將某些五度調得比ET更窄，另一些則比ET來的寬，時常就是純的五度。像這樣在一套調律中有不同大小五度的調律，我們稱之為不規則調律（irregular temperament）；而如果所有五度都是相同寬度，即使是調整過也有一致調幅的調律，我們稱之為規則調律（regular temperament），或一般型調律。你我最熟悉的規則調律，就是其中十二個五度都被等距調窄的十二平均律了。同理，我們也可創造出異種的「平均律」，不見得是一個八度裡有十二個等分，然後在多於或少於十二個五度循環之後，抵達的音會剛好是起始音的多少個八度之上。

　　除此之外，其他常見的規則調律還包括四分之一畸點、五分之一畸點、六分之一畸點……等之三度二等分調律（meantone temperaments）。在這些系統當中，所有五度（有一個被評估是最少用的除外）都是用一致的規律調整。被稱為「三度二等分」則是因其一個全音的寬度剛好是一個大三度的一半，換言之，在此系統中，大三度由兩個等寬全音所構築。進階三度二等分調律（extended meantone temperaments）指的則是全音中的大、小半音（major and minor semitones）皆可使用，也就是G#和A♭是兩個不同的音。這樣的系統只有在可以臨時改變音高位置的樂器，或者一個八度多於十二個半音的分鍵式鍵盤樂器（Split-Keyboard instruments）才有辦法使用。

羅伯特‧史密斯Robert Smith

　　這位英國數學家於1689年10月16日在林肯郡（Lincolnshire）的利村（Lea）受洗，1768年逝於劍橋。他在1708年進入劍橋的三一學院（Trinity College）就讀，1739年時成為資深研究員（senior fellow），並於1742年成為碩士（master）；他在皇家學會（Royal Society）擔任研究職，並接任他那曾修訂牛頓的《原理》（Principia）第二版、得年才34歲的優秀表哥羅傑‧科茨（Roger Cotes）之位，於1716至1760年間擔任榮譽天文學教授（Plumian Professor of Astronomy）。史密斯更曾擔任英王喬治二世（King George II）的機械總工程師。

　　作為一位業餘大提琴家，史密斯曾於1749年在劍橋出版一本關於聲響學的書：《泛音，關於音樂性聲響的哲學》*Harmonics, or the*

Philosophy of Musical Sounds，並於1759年修訂、增編，在倫敦重新出版。他還寫了另外一本書：《後敘⋯關於可調整的大鍵琴》*Postscript... upon the Changeable Harpsichord*，1762年在倫敦出版。史密斯是率先將音程明確用振動比例表述的人之一，並順勢提出了建議的演奏頻率，因為振動比例與音高成正比，而當時並無標準化的音名定頻。史密斯偏愛的調律是他稱之為「平均和聲系統」（System of Equal Harmony）的調律：這不是平均律，而是一種同音算起，五度和大六度的震動比例相同的系統。其與中全音系統類似，十分接近50分割八度。十八世紀音樂史學家霍金斯（John Hawkins）指出，史密斯是得到了鐘錶製造家哈瑞森（John Harrison）的協助，而得以完成其振動頻率計算的實驗（詳見梭貝爾（Dava Sobel）1995年的著作《經度》*Longitude*）。就科學方法而論，史密斯為賀姆霍茲（Helmholtz）做了先驅，雖然後者似乎只熟悉前者非關音樂方面的著作，例如《光學全論》*A Compleat System of Opticks, 1738*。史密斯過世後其數筆遺產捐贈給劍橋大學，包括在數學、自然哲學方面的兩筆高額獎項，就稱為「史密斯獎」（Smith's Prizes），該獎項年年頒放直至今日，歷來的受獎者包括克爾文勳爵（Lord Kelvin）、詹姆士·麥斯威爾（James Clerk Maxwell）、亞倫·圖靈（Alan Turing）等數學、物理界高知名度的名人。

　　巴哈的次子：卡爾・菲利浦・艾曼紐・巴哈（Carl Philipp Emanuel Bach）據聞是十二平均律的擁護者，人們卻因此想當然爾地推測他爹也是一樣。例如，十九世紀著名的音響學家賀姆霍茲（Hermann von Helmholtz）曾在1863年寫道：「瑟巴斯提安（Sebastian，老巴哈）的兒子艾曼紐這位著名的鋼琴家，也是1753年出版的鍵盤演奏權威教材之作者，他一貫要求其樂器以十二平均律調音。」另外，卡爾・菲利浦的後進馬伯（Friedrich Wilhelm Marpurg）有時也被引述，作為前者偏愛十二平均律的引證。可是事實上，卡爾・菲利浦自己真正喜愛使用的，卻是「多數五度（den meisten Quinten）調窄些，而在所有的調皆可使用」的不規則調律！話是沒錯，讓所有的調皆可使用確實是十二平均律的特色之一，可是十二平均律的調律方式是將「所有的」五度均值地調窄，並不是卡爾・菲利浦所稱，將「部分」五度調窄的「不規則循環調律」！反向可證，如果卡爾・菲利浦的調律喜好是從其父而來，那老巴哈偏愛的也不是「十二平均律」，而是「不規則的循環調律」！

　　還有一個有趣的證據：老巴哈的么子約翰・克里斯蒂安・巴哈（Johann Christian Bach）一度擔任製琴師尊佩（Johannes Zumpe）的經紀人，尊佩所製作的1766台鋼琴中，有一台留藏於斯圖加特（Stuttgart）的符騰堡州立博物館（Württembergisches Landesmuseum）。這台琴擁有個別分開的大、小半音鍵，而顯然十二平均律的八度不會由17個不同的音程組成，這反而是進階三度二等分系統可能的特徵。稍後我們還會再回到這個議題。

第三章
非鍵盤樂器之音律

「『調律』（Temperaments）是為了讓音高固定的樂器（例如管風琴、大鍵琴等鍵盤樂器）之音準聽起來具說服力所發明的封閉系統。不過絃樂手、管樂手、歌手就沒有這種限制了。對他們來說，『調律』是太僵化的一種概念。」

布魯斯・海恩斯（Bruce Haynes）
〈調律之外：17、18世紀非鍵盤樂器之音準〉
Beyond Temperament: Non-Keyboard Intonation in the 17th and 18th Centuries, 1991

　　數世紀以來，人們講到調律時指涉的其實都是鍵盤樂器。然而時至今日，人們卻將這個問題無限上綱了，特別是在古樂領域中，人們為了特定樂曲應該適用哪一種調律而爭論不休。威克麥斯特調律？還是奈哈特調律？抑或基恩貝格調律？還是瓦羅蒂調律？

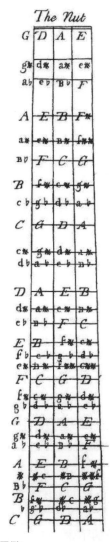

圖例8
指板示意圖

還是其他？當我們檢驗數十種歷史上的解決方案後，很難不得到一個結論：彼時的情況，乃至彼時的音樂家，看樣子莫衷一是，沒有人搞得清楚啊啊啊！

但是，真的是這樣嗎？

約莫接近巴哈將歿之時，愈來愈多鍵盤樂手喜歡採用相對好用的不規則調律，例如瓦羅蒂調律。然而同一時間的非鍵盤樂手：絃樂、管樂、人聲，卻走上另一條路。當然，當他（她）們需要與鍵盤樂器合作時，會儘量配合將音高放在鍵盤樂器受調律所限的、妥協過的位置上，但這並不妨礙他們在不需與鍵盤樂器合作時，追尋辨認個別音高「應該」所處的位置。這裡頭「不能說的祕密」就在於，即使像瓦羅蒂這樣的循環調律，彷彿每一個調都能用，不同調之間也有色彩差異性上的趣味，但就是，就是有那麼幾個調不太悅耳。一個圖像證據可以明顯地證明非鍵盤樂手不曾遷就或妥協於特定調律，請看圖例8：理論家彼得・佩呂爾（Peter Prelleur）在他1730至1731年間著作的教材《當代音樂大師》*The Modern Musick-Master*中，圖示小提琴指板上各個音高的位置。

請注意A♭是比G#來得高的！請看圖示的最上端，你會看見琴枕（The Nut）的

位置，以及空絃G、D、A、E，再下去是G#、D#、A#、E#，接著
是A♭、E♭、B♭、F。所謂「同音異名」概念下的這些音：G#與
A♭、D#與E♭、A#與B♭，在這裡卻不是同樣的音高，而且升記號
音還比降記號音更低，這是怎麼一回事？這豈不是和我們熟悉的
「導音要高一點，使其趨向主音」觀念背道而馳？

讓我們來想想E—G#，以及A♭—C這兩個大三音程好了。記得
純的大三窄於十二平均律的大三嗎？因此用E做基準的話，純大三
關係中的G#音高會低於十二平均律中G#的位置；另一方面，以C為
基準的話，往下大三度的A♭如果是純大三，由於比十二平均律的
大三更窄，其音高也會比十二平均中的A♭的位置來的高。兩相比
對，在十二平均律裡異名同音的G#和A♭，在純律裡卻會是G#要低
於A♭！

好了，那你或許會問，非鍵盤樂手為什麼不乾脆和鍵盤樂手一
樣，就把事情簡化一番，把G#和A♭當作同一個音？

首先且首要的，就是當時的非鍵盤樂手知道不同的音應該在
哪裡。他們明白鍵盤樂器調律對音高所做的改變，是為了讓不同調
性之間轉調方便所做的妥協，即使這會讓某些音程很不悅耳。絃樂
手、管樂手乃至歌手並不受限於一個八度安插十二個不可動半音的
框架裡，他們不必做這種妥協。如果譜上寫A♭，他們就可以奏或
唱A♭，不用奏、唱G#，或某種介於其間的頻率。好，你想知道，
除了參考佩呂爾的指板圖示，還有甚麼其他的線索讓我們得知當時
的非鍵盤樂手是這樣做的呢？

彼得・佩呂爾Peter Prelleur

　　彼得・佩呂爾身兼作曲家、管風琴師，以及大鍵琴演奏家，於1705年12月出生，其出生地可能在倫敦，而父母是法國移民；於1741年6月25日逝世。年輕時他曾在東倫敦白教堂區（Whitechapel）的天使與皇冠酒館（Angel & Crown Tavern）彈奏大鍵琴，直到1728年他在市政廳（Guildhall）附近的聖阿本伍街（Saint Alban Wood Street）教堂擔任管風琴師這個穩定職務。當好人廣場劇院

　　十八世紀最了不起且最有影響力的聲樂教育家叫做妥思（Pier Francesco Tosi）。他的聲樂教本《古今歌唱方法之我見》*Opinioni de' Cantoni*出版於1723年，被從義大利文轉譯為英文、德文，以及荷蘭文，並且再版多次。當談到聲樂教師對於學生的責任時，妥思說：

> 「教師應讓學生用正確的規則來演唱半音。不是每一個人都明白大半音與小半音的差別，因為在沒有微分鍵的大鍵琴或管風琴上，這樣的差異無法呈現出來。一個全音的距離應細分為九等分，每一等分稱為一個『畸點』，五個畸點加起來是一個大半音，四個畸點加起來則是一個小半音……明白這

（Goodman's Fields Theater）於1729年10月31日開張時，他受聘彈奏大鍵琴、譜寫樂曲、編寫敘事歌劇（Ballad Operas）；而且機緣巧合，他恰巧在1728年蓋伊（John Gay）的乞丐歌劇 *The Beggar's Opera* 正夯時進場，趁勢撈一筆，誰能說他不對？而在1737年該劇院被查禁之後，他就順勢來到鄰近的新井劇院（New Wells Theater）繼續作曲、演奏。1736年3月，他又在一次激烈競爭中取得斯皮塔佛德（Spitalfields）基督教堂的首位管風琴師職，並在此展開早年職業生涯。

佩呂爾是1739年8月2日簽署成立的皇家音樂家聯會（Royal Society of Musicians）原始起草人之一，他的名聲主要建立於其教學著作《當代音樂大師》 *The Modern Musick-Master*，亦稱《全方位音樂家》 *The Universal Musician, 1730-31*，出版於倫敦。這是本五花八門的書，從歌唱教學及小提琴、長笛、雙簧管、直笛、大鍵琴……等樂器之演奏，到音樂史、術語辭典等，包羅萬象。

> 一點非常必要，倘若一位女高音將一個D#演唱的和Eb一樣高，敏感的聽者立刻就會覺得音準跑掉了，因為後者應該要聽起來比前者高一些。」
>
> 妥思
>
> 《古今歌唱方法之我見》 *Opinioni de' Cantoni, 1723*

我們看到，妥思在這裡指出鍵盤樂器無法做出大、小半音的差異，除非其具備「微分鍵」（split keys），這是一種將黑鍵進一步分為前後兩段的設計，以呈現在該區間的兩個接近但細微不同的音高。十八世紀時這種具備微分鍵的鍵盤樂器十分罕見，因此這個

選項並非唾手可得。妥思接下去說，一個全音是由九個畸點組成：
大半音佔九分之五，小半音佔九分之四。從妥思其他著作中我們可
以清楚地看到，大半音指的是所有自然音階關係的半音（diatonic
half-step），或可稱自然半音，亦即半音之間具備不同音名者；小
半音則指半音之間具備同一音名之變化音階關係的半音（chromatic
half-step）。因此，G#—A是大半音而A♭—A是小半音，兩者距離
相差一個畸點，即1/9個全音。敏感的歌手會依據樂曲調性，將
G#或A♭放在G與A之間適當的半音位置（見圖例9）。

妥思論述所示的另一項有趣部分，是他視之為標準的音與音之
間距離異動幅度。如果說一個全音具有9個畸點，而一個自然半音
具有5個畸點，那你算一下，一個八度總共會有：全—全—半—全
—全—全—半，即9＋9＋5＋9＋9＋9＋5＝55個畸點。十八世紀的
調律理論家經常提及，八度55分割法為多數音樂家所採用，所以我
們知道妥思論述的這個系統在十八世紀具有其普遍性。這也透露妥
思所主張的調律中，干涉完全五度的幅度是1/6個畸點，因為這是
唯一符合八度55分割法的調律[3]。

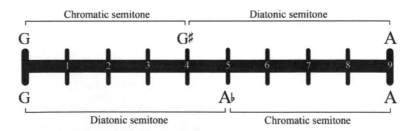

圖例9：八度55分割法中，一個全音有9個畸點

[3] 八度55分割法中，完全五度由32個畸點組成（3個全音加1個自然半音：9×3＋5＝
32），或可視之為一個八度的32/55，而這個完全五度音程的寬度剛好就是將純五度
縮小1/6個畸點的寬度）。

皮耶·法蘭切斯可·妥思
Pier Francesco Tosi

皮耶·法蘭切斯可·妥思於1654年8月13日生在義大利東北部臨海的切塞納（Cesena），1732年7月16日逝於鄰近的法恩扎（Faenza）。他是一位閹唱家、教師、作曲家，也著有一本極具影響力的歌唱教本：《古今歌唱方法之我見》Opinioni de'Cantori Antichi e Moderni，1723年出版於波隆那。他午輕時曾在羅馬教廷專司演唱，成為神職人員之後，則在米蘭大教堂的詩班中演唱，直到1685年因為被控行為不檢而離職。妥思唯一有留下記錄的歌劇演出是1687年在義大利中部的雷焦艾米利亞（Reggio nell'Emilia）。在港口城市熱那亞（Genoa）工作數年之後，他於1693年離開義大利前往倫敦，進行教唱並且每週固定演出。十八世紀初期，妥思經常擔任神聖羅馬帝國皇帝約瑟夫一世（Joseph I，逝於1711年）及王權選侯（the Elector Palatine）的音樂暨外交特使，足跡廣佈。他在1724年再次回到倫敦教學，幾年後退休回到義大利。

妥思的聲樂教本在該領域中佔有權威地位有數十年時間，其荷蘭文譯本於1731年在萊登（Leiden）出版，英文版則在1743年於倫敦付梓；德文版則是在阿格里柯拉（Johann Friedrich Agricola）的增修之下，於1757年以大幅增加的篇幅在柏林出版，並更名《聲樂藝術指南》Anleitung zur Singkunst。

甚麼是大半音與小半音？

　　大、小半音指的是在非平均調律中，一個全音之間再進行細分的音程。在十二平均律這類的平均調律中，比如說G#和A♭，雖然異名卻是同音，從G到G#的距離和從G到A♭的距離是一模一樣的，因此謂之同音異名。不僅如此，從G#或A♭到A的距離也和其到G的距離一模一樣，也就是半音是從全音的中間等份剖開的。可是在其他非平均系統中，G#和A♭並不是同一個音高，因此從其兩端到G或A到它們各自的距離當然也就不一樣。而這距離的或大或小，因著調律系統不同而也有所差異。在畢達哥拉斯系統和卡薩爾斯所主張的高張力音準當中，上行導音要高一點、大三度要寬一點、升記號的音要比ET位置更高，降記號的音則比ET位置更低。如此一來，G到G#的距離會遠超過G#到A的距離，而G到A♭的距離則是遠小於A♭到A的距離。在這個大家比較熟悉的例子當中，較大的距離叫做大半音，較小的則是小半音。只是在這裡，大半音卻是同音名變化音階關係的半音（G—G#、A♭—A）。

　　在三度二等分系統（meantone-based systems）中，情況卻是相反的：導音偏低，降記號的音卻要比較高，所以自然音階關係的半音（不同音名的半音，例如G#—A、G—A♭），卻永遠是距離較寬的大半音；變化音階關係的同音名半音則永遠是距離較窄的小半音。現代鍵盤樂器的一個八度只有12個固定鍵，因此也永遠只有一個版本的固定半音，無論是上行還是下行。唯有一個八度擁有超過12個鍵的微分鍵樂器可以明確選擇大半音或小半音來演奏，至於其他非鍵盤樂器，既然不受鍵盤樂器固定音高的限制，當然就可以更自由使用契合樂曲調性、調律的各種寬度的音程了。

甚麼是「畸點」

　　畸點就是差異、不一致的幅度：平面因有落差而產生崎嶇，頻率因接近但不完全一樣而產生畸點。較早的世紀，關於調律的論述傾向解讀畸點為一特定、固定的幅度，可是事實上不同理論家所指涉的畸點並非相同幅度。也就是說，兩個彼此之間撞擊震盪的頻率差異，在不同理論家的論述中並不一樣。最具代表性的畸點有兩種，其一是畢達哥拉斯畸點，又稱自然音畸點（diatonic comma），指12個相生的五度對應7個往上疊的八度之後所各自抵達的，音名相同但實際頻率相異的那兩個頻率之差異幅度。就是這個差異值被用在創造十二平均律的！將這個差異值除以12，再將12個五度各縮減這個畢達哥拉斯系統自然音畸點的十二分之一，就造就了一個八度中有12個平均寬度半音的：十二平均律。

　　另一個具代表性的畸點是共振畸點（syntonic comma），指涉的差異幅度是4個純五度和2個八度加1個純大三度的差幅。有想起來嗎？沒錯！共振畸點就是在四分之一畸點之三度二等分調律（Quarter-Comma Meantone）中所指涉的畸點！其中每一個五度縮減四分之一個共振畸點的差幅。如此一來，就可以達成三度音程都是「純」的。

　　還有一個在歷史討論中常出現指涉畸點的音程，實際上是一個「蒂結」（diesis），指的是大半音和小半音之間的差幅。可想而知，這個微小的差幅其實會依據不同調律對五度所做的調整而有所差異。舉例來說，四分之一畸點之三度二等分調律的「蒂結」會比六分之一畸點之三度二等分調律的來得大；這個道理應該淺顯易懂，針對五度所做的調整幅度愈大（四分之一大於六分之一，因此調幅較大），大小半音之間的差幅（蒂結）因之也愈大。

甚麼是八度分割？

顧名思義，八度分割就是將一個八度切割成特定數量之等分的意思。十二平均律就是一種八度分割的系統，其將十二個相生的五度平均地窄化，達成讓一個八度之內有十二個等分的半音。不過，跳出這個我們熟悉的框架，事實上你可以針對一個八度做任何數量的等分，並據此建立一套音樂系統。當代作曲家伊斯利·布萊克伍德（Easley Blackwood）為了證實這個邏輯，寫了一套《微分音練習曲》（Microtonal Études），涵蓋範圍從一個八度13個等分音，到一個八度24個等分音都有。這些曲子可以在CD上聽到（Cedille CDR 90000 018, 1994）。

在較早的幾個世紀，不同的八度分割也曾被提出來，特別是因為特定分割法和不同調律之間具有對應關係。例如19分割法對應進階三分之一畸點之三度二等分系統、31分割法對應四分之一畸點之三度二等分系統、43分割法對應五分之一畸點之三度二等分系統，以及55分割法對應六分之一畸點之三度二等分系統。包括牛頓在內的理論家們也討論過53分割法，因其具有能夠對應純律特性。（見前述「甚麼是純音程？」）歷史上，理論家們習慣將不同分割法的最小單位就稱為"comma"，也就是畸點。

　　妥思的系統和一般「六分之一畸點」鍵盤調律亦有所不同。如圖例10可見，其並不受限於十二分法的八度。以D為中心往雙向的相生五度延伸，經過一系列微調五度以及純三度，最終各自從D透過上下行五度相生延伸出來的音程會重新碰頭，並產生55個理論上的音。此圖中顯示21個最常使用的音。

　　值得注意的是，一般型六分之一畸點之三度二等分系統和妥思的55分割法進階三度二等分系統，都會造成幾乎介於純大三度和十二平均律大三度正中間的大三度。之後我們會再回來討論妥思的55分割法系統。

　　器樂家當中，十八世紀中葉（也就是老巴哈過世的年代）有兩位關於調律的最重要見證人，一位是莫札特的老爸李奧帕德・莫札特（Leopold Mozart），一位是長笛家約翰・姚阿幸・鄺慈（Johann Joachim Quantz）。李奧帕德・莫札特留存下來的普遍形象，是有史以來最神奇的音樂天才那暴躁、過度保護的老爸；可在當時，他自己卻也是個有聲譽的絃樂教育家。1756年小莫札特出生，老莫札特同時也出版了迄今都被認為是奠定現代小提琴演奏技巧及美學基礎的教本《小提琴演奏法》 *Versuch einer gründlichen Violinschule*。

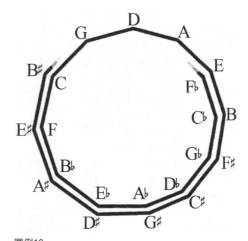

圖例10
進階三度二等分的五度螺旋

論及用小提琴演奏半音階，老莫札特提醒他的習者：

……依據其適當之比例，降記號的音應比同一位置升記號的音高一個畸點。例如Ｄ♭高於Ｃ#，Ａ♭高於Ｇ#、Ｇ♭高於Ｆ#等等。

這個論述和早25年之先，佩呂爾用其指板圖例所呈現的不謀而合，也印證了妥思關於大、小半音的論述，顯現值此時期，歐陸最頂尖且最有影響力的音樂家們對於這種調律原則是有共識的。無疑地，小莫札特也是在這樣的調律觀念下學習成長的。

莫札特家中日常

李奧帕德・莫札特
Leopold Mozart

　　李奧帕德・莫札特於1719年11月14日生於奧格斯堡（Augsburg），1787年5月28日卒於薩爾茲堡（Salzburg）。其父是書籍裝訂員，他在專注於小提琴以前則擔任過演員、歌手，以及管風琴師。1737年，他決定放棄家族事業，前往薩爾茲堡就讀大學並主修哲學和法律，隔年就取得學士學位；再一年後他卻因缺課太多和「態度不佳」而被研究所退學。此後他前往雷根斯堡選侯（the Count of Thurn-Valsassina and Taxis in Regensburg）麾下擔任宮廷音樂家，1743年時又被派任為薩爾茲堡費爾米安大公（Archbishop Firmian）宮廷樂團的第四小提琴手。莫札特阿爸自此在薩爾茲堡落了腳。1756年，李奧帕德生出了小莫札特，喔不，是和安娜瑪麗亞（Anna Maria Mozart）合作生下小莫札特，並在同一年出版其最重要著作：《小提琴演奏法》*Versuch einer gründlichen Violinschule*。該書出版前他已頗有名氣，其創作的交響曲、協奏曲、室內樂、宗教音樂都在歐洲德語區廣為流傳。1755年，米茲勒（Lorenz Mizler）曾提議李奧帕德成為萊比錫「音樂科學協會」（Societät der Musicalischen Wissenschaften）成員，但沒有成功。他在1758年掙得薩爾茲堡宮廷樂團副首席頭銜，1763年更榮升為總樂長。至於他的後半生，你已經知道了，主要在掌控阿瑪迪斯（Wolfgang Amadeus Mozart）的事業。李奧帕德似乎頗為自大、暴躁、甚至不可理喻，其同儕作曲家哈塞（Johann Adolf Hasse）曾經描述他「對任何事情都同樣不滿」。不過哈塞同時也肯定他栽培阿瑪迪斯的關鍵腳色。父子倆大量的書信往來，讓我們看見一位深愛兒子，同時對於世界之不夠認識其子天賦之深廣而忿忿不平的父親。

約翰・姚阿幸・鄺慈是個非常有趣的人物。他不僅僅是一代長笛宗師，也是音樂理論家、教育家，還是普魯士國王腓特烈大帝（Frederick the Great of Prussia）的私人教師。鄺慈的教本《長笛演奏法》*On Playing the Flute*（柏林，1752年出版）可不只是枯燥的長笛演奏教本，更是風格、美學，以及伴奏方法的綜合教材。書中不乏對於音樂家的諄諄教誨，譬如他提醒鍵盤演奏者：

鍵盤樂手若是明瞭全音的分割，就當理解D#和Eb有著一個畸點的音高差異，而該樂器由於不具備微分鍵，先天上就會在音準方面，相較於其他可以使用純音程比例演奏的器樂，存在著相對的缺陷。

鄺慈的說法和妥思以及老莫札特一致，他甚至還提出長笛的變化指法可以讓降記號的音與同位置升記號的音產生差別。事實上，鄺慈也不是唯一提出明確替代指法以充分呈現大、小半音差異性的木管教育家。但是就我看來，鄺慈最大的貢獻在於他設計製造了新式長笛，取代了自十七世紀後半傳承下來的單鍵式長笛。這種單鍵式長笛在尾端有一個用小指操作的按鍵，和其他木管不同的是，這個鍵按下去是打開一個孔而不是閉上一個孔，由此可以將長笛的最低音由D上升一個半音到Eb。無論是霍特爾（Hotteterre）、魯坦博（Rottenburgh）、布列森（Bressen）或格倫澤（Grenser）早期的作品，所有的巴洛克名家設計的長笛都是如此。鄺慈在1726年決定為這樂器加上第二個鍵，從今天的觀點回溯，這似乎是個合乎邏輯的發展。單鍵長笛可以非常有表現力，而其特色之一就是使用「叉式指法」（forked fingering）時的音色變異性。叉式指法是當某一音孔開放時，按住接近笛尾的另一音孔。在高明的演奏家手裡，用叉式指法演奏的音可以展現極具特色的色彩。然而無可諱言，當需要演奏流暢樂句時，將會需要不斷使用彆手的叉式指法並

承受其帶來的不一致音色。如果增加鍵的數量，就可以大幅度地改善這個問題。此時正值歐洲中產階級大興，可以想見容易上手、方便吹奏的樂器有其市場性，因此到了十八世紀末葉，四鍵甚至六鍵的長笛已經相當普及。然而酈慈所增加的那一鍵，卻是在單鍵長笛那唯一一個鍵旁邊增設一鍵，目的是為能在E♭以外吹出D#！請見其在1752年出版的教本中說明：

> 大半音有著五個畸點，小半音則只有四個。因此E♭必須比D#高一個畸點。如果只有一個鍵，E♭和D#分別都會被干預，如同鍵盤樂器一樣，一個鍵按下去只有一個頻率，如此一來無論E♭到B♭的完全五度或是D#到B的大三度，都不會純。要使這些音程清晰明確，或讓這些音個別在泛音列中位置正確，為長笛增加一個鍵是必須的。沒有錯，這些成雙成對的音[4]的識別性在鍵盤樂器上沒有辦法呈現，因其鍵盤一個鍵按下去只得一個音，而使人為干預必須介入，以調律方式調整音程之間的距離。但是長笛演奏者既然依據自然泛音來演奏，且與歌手、絃樂手一樣對上述識別性辨別無礙，那麼樂器本身就應該為呈現識別性而改良。

　　想想鍵盤樂手這麼長時間以來被運用同音異名的調律制約，將升記號的音和降記號的音當成完全相同的音高。以上這幾個例子讓我們清楚看見，非鍵盤樂手以及歌手一直都是視它們為不同音的！

[4]　譯按：E♭/D#、A♭/G#……等等。

約翰・姚阿幸・鄺慈
Johann Joachim Quantz

　　身兼作曲家、理論家、長笛製造師的鄺慈於1697年1月30日生在現今德國漢諾威（Hannover）一帶，在波茨坦（Potsdam）卒於1773年7月12日。鄺慈是一位鐵匠之子，九歲起向在梅澤堡（Merseburg）鎮上擔任音樂家的叔叔學習音樂。這段時間他幾乎熟習了當時所有流行的管絃樂器，包括提琴家族、雙簧管、小號……等等。1716年3月，他接受邀請加入德列斯登的市立樂團，隔年在維也納花了不短時間隨澤倫卡（Jan Dismas Zelenka）學習對位法。1718年他回到德列斯登，在薩克森選侯暨波蘭國王奧古斯特二世（August II）麾下擔任宮廷樂團的雙簧管樂手。不過，由於他在長笛演奏上看見自己更多潛力，遂於1719年轉往橫持長笛（transverse

flute）上鑽研，並且和法國名師包法定（Pierre-Gabriel Buffardin）學習。即使如此，他依然認定德列斯登最重要的小提琴家皮森德（Johann Georg Pisendel）為其各方面的導師，尤其在演奏和作曲方面帶領他得以融合法國和義大利兩種風格。

1724和1727年間，他前往羅馬隨加斯帕里尼（Francesco Gasparini）學習對位法，在那裡他令史卡拉蒂（Alessandro Scarlatti）印象深刻，並且結識了許多人，包括未來的德列斯登總樂長哈塞（Johann Adolf Hasse）。1726至1727年春天，他走訪巴黎，並在1728年5月與皮森德、包法定，以及其他德列斯登宮廷人士連袂往訪柏林。這次訪問讓喜愛音樂的腓特烈王子（Prince Frederick）印象深刻，衍生其後每年兩段時間邀請鄺慈擔任他的私人長笛教師。

1740年腓特烈王子登基，正式成為普魯士國王。他提出優渥條件，以德列斯登宮廷2.5倍的薪水請鄺慈辭掉在德列斯登樂團的工作，到柏林為國王所御用。鄺慈答應了，其餘生都為普魯士國王腓特烈籌辦音樂會、為這些音樂會作曲（其中包括六百多首的長笛奏鳴曲和協奏曲），同時也擔任腓特烈的私人教師。此外，新的樂曲創作和製作長笛也會讓他得到額外給付。鄺慈的長笛演奏教本《橫式長笛演奏法》 Versuch einer Anweisung die Flöte traversiere zu spielen, 1752是他流傳後世的最重要精神遺產。

第四章
「多長？老天爺啊，多長呢？」

「必須承認，同音異名轉調（enharmonic modulations）無論是用一個八度只有12個半音的僵化十二平均律鋼琴來處理，或者即使是用可以製造數學上理想完美音程的絃樂器、長號，或人聲來進行，對聽者來說都令人迷惑。」

唐納・法蘭索・托維（Donald Francis Tovey）
《貝多芬》*Beethoven, ca.* 1936

你可能會想：十八世紀中葉之後，前述的調律系統應該會全面退出，讓位給十二平均律了吧？譬如說當小莫札特長大、脫離其父的控管之後，應該會擁抱十二平均律？

事實上，老莫札特在1778年6月11日寫信給兒子（當時小莫札特22歲），提到妥思應被視為調律的權威。小莫札特在回信中沒有

回應，可能是因為他母親剛好去世，因此信中只有提到母殤之事。姑且不論小莫札特沒有在回信中回應妥思的權威性，也撇開小莫札特在自己的鋼琴上（這個嘛，應該說是古鋼琴）使用甚麼樣的調律，我們至少有證據顯示小莫札特在半音的認定上和老莫札特、妥思以及前面提到的幾位看法一致。何以見得？

1785年夏天，一位19歲的英國男孩托瑪士‧阿特伍德（Thomas Attwood）來到維也納，向小莫札特學了一年半的作曲。兩人之間的互動在數頁的習作與批改當中被保存下來。阿特伍德的德文不是十分流利，因此文字溝通上是莫札特用義大利文，阿特伍德則使用英文。寫到「音程」的時候，可以清楚看見小莫札特的筆跡寫道"mezzo tuono grande"（人半音）、"mezzo tuono piccolo"（小半音），他也將自然半音（diatonic semitone）寫為大半音、變化半音（chromatic semitone）寫為小半音。

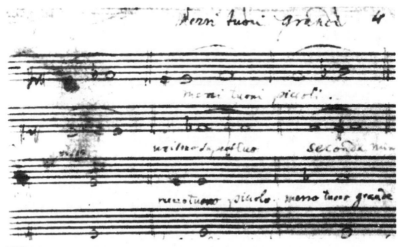

圖例11
莫札特的大半音與小半音

托瑪士·阿特伍德Thomas Attwood

　　阿特伍德於1765年11月23日在倫敦受洗，1838年3月24日在同一城市過世。他同名的父親是英王喬治三世（King George III）的家傭，同時是宮廷樂團的中提琴及小號手。小阿特伍德在九歲時成為皇家教堂的男童合唱團員，變聲後他到威爾斯王儲的宮廷服務，王儲對他的音樂能力大為驚艷，因此將他送到歐陸繼續深造。1783至1785年他都在拿坡里學習，而後前往維也納，一待就直到1787年2月。這段期間他仍受威爾斯王儲資助，並且得以向莫札特學習作曲。莫札特似乎非常喜歡這個年輕學生，有一次阿特伍德錯讀了譜上的符號，莫札特用溫情的戲謔調侃他：「你很驢耶～」。記錄顯示莫札特曾經談到這個學生，說他「攫取我的風格遠多過所謂的學者，假以時日必是大才！」。阿特伍德回報老師的方式，則是大力地將莫札特的音樂介紹給英國大眾。

　　1796年，莫札特已經過世，阿特伍德成為聖保羅大教堂的管風琴師，後來也擔任皇家教堂的作曲家。同樣在這個時期，他也成為成功的歌劇作曲家：在1792至1802的十年間，他曾為超過三十個製作寫作配樂。1813年他與另外三十位專業同儕共創愛樂協會（Philharmonic

　　圖例中第一行的三組自然半音被標記為"mezzi tuoni grandi"（大半音），第二行的三組變化半音則被標記為"mezzi tuoni piccolo"（小半音），第三行的三個音分別被標示為"unison"（同音）、"unison superfluo"（同音增益），以及"seconda min[ore]"（小二度）；而第三行的第二、三個音與第四行對應的音，則被標註為"mezzo tuono piccolo"（小半音）與"mezzo tuono grande"（大半音）。

　　每一個全音由一個大半音加一個小半音組成。如同妥思在八度

Society），其後幾乎每年都固定指揮協會的一場音樂會，通常會含括他恩師的作品。他在1812年為英王喬治四世（King George IV，繼位前就是他的資助者威爾斯王儲）作了一首加冕頌歌，之後也為威廉四世（William IV）和維多利亞女王（Queen Victoria）都作了加冕音樂。阿特伍德是皇家音樂院的元祖師資之一，晚年和孟德爾頌親近友好，彼此經常是對方家中的座上賓。他的音樂風格似乎在旋律、和聲各方面都深受莫札特影響，阿特伍德逝世之後，就葬在聖保羅大教堂的管風琴之下。

55分割法闡示，莫札特指出一個八度由「五個全音、兩個大半音所組成」（5 tuoni, e 2 semitoni grandi）。阿特伍德在以包含同音異名的音程圖表中覆述時做結論：「這些音（指特定一些音）在鍵盤樂器上沒有，在其他樂器上卻屬平常。」我們無法忽視的結論是，莫札特顯然將鍵盤樂器與非鍵盤樂器作了區隔，並且認為降記號的音要高一點；升記號則反過來，要低一點。

此刻我要稍稍離開古樂領域的探討，帶大家來看看現代演奏法中經常會碰到（特別是在莫札特的音樂裡容易遇到）的問題。現代演奏家當中對於音準會特別敏感的，莫過於絃樂的室內樂音樂家。他們大多數都明瞭ET的五度是不純的，以及大三度在純律當中是大大地窄於ET大三度的。有些絃樂室內樂音樂家更進一步瞭解，所謂「高張力音準」將導音升高靠近主音的作法，其實是危險四伏的。正如阿諾・史坦哈特（Arnold Steinhardt），著名瓜奈里絃樂四重奏（Guarneri Quartet）第一小提琴手所說過的：

> 絃樂四重奏的音準挑戰，在於必須要任何時刻都能掌握恰到好處的自由度。這裡面有兩個變因：橫向的與縱向的。橫向的部分，我指的是個別線條或旋律，或和聲的方向感，其中尤以半音最容易在獨立情況下略高或略低。這方面來說，『高張力音準』成為構成詮釋的重要一環。縱向的變因則是指在任何時刻必須與其他人在當下的和絃裡是準的。兩個變因同等重要，需要參與者用一雙具有敏銳觀察力的耳朵隨時調適。
>
> 縱向的考量當中有幾個最主要的基準點：八度、四度與五度。大家同時演奏的時候，這些音程必須完全準確（純律的標準，而非十二平均律）。我會在頭腦中做上記號，例如某一個樂章的第9小節中，大提琴會在我的B下面拉一個F#，這時我的B在音準上就幾乎沒有任何伸縮空間。我說「幾乎」是因為任何規則都難免有例外。例如說如果我的B是導

音，那我要向接下來的C靠近而因此升高它嗎？這是困難的
決定，並且顯示有時候橫向與縱向考量是會衝突的。

<div align="right">

阿諾・史坦哈特
《四重奏演奏的藝術—瓜奈里絃樂四重奏與大衛布魯慕的對話》
The Art of Quartet Playing: The Guarneri Quartet in Conversation with
David Blum, 1986中節錄

</div>

　　時至今日，一般的共識是在頂尖的絃樂四重奏或其他沒有鋼琴
參與的重奏組合當中，純律是普遍的選擇。也就是說五度、四度、
三度，都使用純音程。不過史坦哈特似乎描述的是一種在實務上有
所妥協的純律：主要的五度和四度用純的，三度則使用優於十二平
均律，也就是更靠近純的（有時則直接使用純的三度），或者是不
傾向使用「高張力音準」。部分音樂學者也試圖證實歷史上絃樂器
的演奏使用純律：一位二十世紀重要的音樂學者就主張，佩呂爾在
他的指板圖例上彰顯升記號音與降記號音各自佔據不同位置的事
實，顯示其與十八世紀同時期其他音樂家的音準觀念，就是純律。
純律事實上和老莫札特、鄺慈，以及妥思等人所陳述的進階三度二
等分系統是有共通之處的：鄰近音名的降記號音會比升記號音高一
個畸點（A♭比G#高一個畸點）。那麼為什麼我並沒有說上述音樂
家所陳述的就是純律呢？又為什麼我主張當代器樂演奏家應當用進
階三度二等分系統取代十二平均律，而不是用純律取代之呢？對一
個音準系統而言，如果所有音程都是純的，不是應該最理想嗎？

「音程得來速」的莫札特

　　長期以來，我強力鼓吹用純律演奏早期音樂，特別是文藝復興時期的合唱音樂。但進入到巴洛克乃至古典時期，我不認為純律仍然適當，而且也不是當時作曲家心中所想，可能的例外是長段落的穩定和聲。主要原因是在純律之中不僅半音有大小之分，甚至連全音都有兩種大小。這樣音準上的彈性範圍，我認為已經超過當時音樂類型以及音樂家所能、所願處理的極限。就算絃樂人可以用空絃、按指音來區分音色差異，對木管來說，處理這種複雜度根本是不可能的任務，更不用說鍵盤樂器了。此外，在巴洛克、古典時期的木管指法表或是鍵盤調律指南裡，完全看不見關於純律是時人所奉遵或追求的記載。

在我看來，真正的關鍵在於妥思等人所云之大半音佔五個畸點、小半音佔四個畸點概念的55分割法。純律與其相通的是大、小半音相差一個畸點的概念，差異則是在於全音。55分割法的全音皆佔九個畸點並且都可使用，純律卻不是。純律的兩種全音中，其中一種同樣佔九個畸點，但寬度卻比較大！因此，將兩個純律的九畸點全音加起來的大三度會過寬，甚至比ET已經偏寬的大三度還要更寬！事實上，這極寬的大三度就是貝納提及的畢氏大三度（Pythagorean Major Third）。所以，如果當時的音樂家視全音為單一大小，並且此單一大小全音在整個音階、和聲系統裡適用，那麼顯然純律不是當時音樂家選擇的音律！

因此，雖然我對於絃樂四重奏演奏者選擇凡有機會便以純音程演奏無權置喙，但我會建議他們用進階三度二等分系統來取代ET，而非使用純律。事實上，如果你已經習慣在演奏中區分大、小半音，那麼在和絃中先建立一個純的八度或五度再微調其他音程，應該不是件困難的事。

我要進一步質疑，使用純的大三度演奏究竟對於音樂有沒有加分。或許在樂章尾或樂句尾的大三和絃可以採用，但其他地方呢？事實上，現代的絃樂四重奏真的有採用純大三度嗎？或者只是出於類似刻意避免「高張力音準」中偏高的導音一般，他們採用的大三度其實是「約略窄於」ET大三度，像是進階六畸點之三度二等分系統裡那正中介於ET大三與純大三間的位置？真正的純大三度與正常音階有極大扞格，會對橫向樂句產生尷尬的干擾。使用純大三度在相對複雜的和聲中也有極大問題，例如C大調一級的E相對於C，假如使用純的大三度，該和絃如果變成根音是C的屬七和絃C—E—G—B♭，則該E對應B♭的三全音或減五度，將因太寬而色彩盡失。

　　進階六畸點之三度二等分系統最顯著的特色之一，就是減五度、三全音是純的[5]。所以，做為一個演奏者，你要問自己的問題是：眼前這首曲子，重要的是三和絃的穩定，還是不和諧音程的張力？我的看法是，1600年之後，多數音樂著重不和諧音程的張力，因此相較於純律，進階三度二等分系統應該被優先考慮。當然，現代演奏家也必須同時自問：眼前的曲子，橫向性與縱向性孰輕孰重？必須正視的是，今日演奏家普遍重視縱向性多於橫向性，但這卻不是巴洛克或古典時期作曲家心中經緯之所慮。

[5]　有趣的是，馬特森（Johann Mattheson）在他1725年的著作《音樂評論（二）》*Critica Musica II*, 1725當中論及西爾伯曼（Gottfried Silbermann）的調律時（如今已知是進階六畸點之三度二等分系統），稱其比各種循環調律更為「純淨」。這在用詞和標示上是有趣的，並且顯示和老莫札特及鄺慈等人「理想的」、「純的」用詞相符。十八世紀以後，論者如葛里耶其（見後文）是用「純淨的」來論述純律。另一方面，泰勒曼（Telemann）在十八世紀中葉就稱自己使用的調律系統為「純淨的，或近乎純淨的」（wo nicht völlig, doch bey nache, rein）。而如今我們知道泰勒曼用的，就是進階六畸點之三度二等分系統。見其1742年的著作《新音樂系統》*Neues Musicalisches System*。

舉例來看，史坦哈特用莫札特的G小調絃樂五重奏為例：

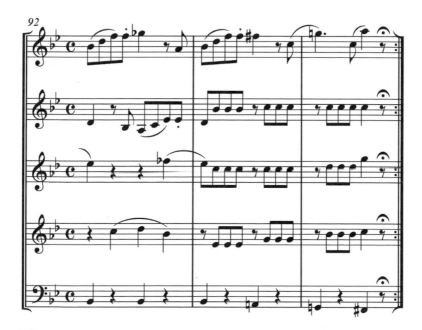

譜例1
W.A. Mozart：G小調絃樂五重奏 K.516，第一樂章，快板，92-94小節

　　第一小提琴的部分，史坦哈特指出93小節的F#要刻意略高於前一小節的G♭。這個做法明顯是受到「高張力音準」影響的決定，可是讀者讀到這裡應該很清楚知道，這和莫札特心中所想剛好相反。這有關係嗎？後人的做法應有其優於莫札特的想法之處吧？不！我不認為。當然我想多數音樂家如果知道莫札特其實是怎麼想的，應該不會刻意反其道而行，他們多半只是受到近代「高張力音準」趨勢的影響而不自知，多數音樂家更是對「降號高、升號低」這樣的觀念全然陌生。但我認為，如今我們既然從莫札特這裡直接得知他心中所想，就理當非常嚴肅、認真地改變我們習以為常的陋習。

　　進階三度二等分系統另一個經常被忽視的特質，就是不等距半音帶來的美感。在以下這類高度半音階化的樂句當中，這樣的美感存在與否格外醒目：

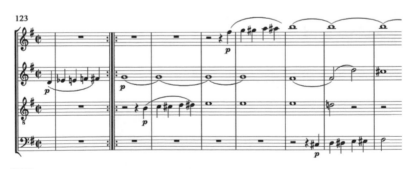

譜例2
W.A.Mozart：G大調絃樂四重奏K.387，終樂章，甚快板，123-131小節

針對此樂段，瓜奈里絃樂四重奏的中提琴手麥克·特里（Michael Tree）說：

> 我們會將升記號音演奏的稍微高一些，但在此處要注意不能過量。因為上行的動機多次重複，如果將升記號的音奏得誇張地高，整體音樂將會聽起來愈升愈高。我們相信「高張力音準」，但它必須被謹慎面對。我們在聆聽自己的錄音時有警覺到一不小心就會過了頭。不過，我寧願往這方向去，也不願屈就於平淡的、無害的十二平均律音準。

<div align="right">

麥可·特里

《四重奏演奏的藝術——瓜奈里絃樂四重奏與大衛布魯慕的對話》

The Art of Quartet Playing: The Guarneri Quartet in Conversation with

David Blum, 1986中節錄

</div>

　　我完全同意特里先生所說，這個樂段如用ET演奏將會「平淡、無害」，不過我的用詞可能會是無趣、無方向性。如果用莫札特心中必定所想像的大半音—小半音—大半音—小半音—大半音交錯上行，這個樂段才會被賦予方向性、生命，甚至幽默感，並且不會有「高張力音準」造成的升記號音不斷飆升的嚴重後遺症。進階三度二等分系統簡單要求自然半音（音名不同的半音）為寬、變化半音（音名相同的半音）為窄，其間相差一個畸點（九分之一個全音）；這個原則簡單明瞭易記，而且音樂上的結果豐富、充滿美感，可惜多數當代音樂家對此並不熟悉。

第五章
進入十九世紀

「小提琴空絃之間的三個五度必須要調得略窄，樂手在實務上多半也是這麼做，只是他們不見得知道為什麼。」

路奇‧皮切安蒂（Luigi Picchianti）
《音樂理論實務的主要原則與規範》
Principi Generalie Ragionati della Musica Teorico-Practica, 1834

在莫札特收英國人阿特伍德為徒之後數年的1789年，我們發現德國音樂理論家圖爾克（Daniel Gottlob Türk）也呼應了莫札特對於全音與半音的教導：

每一個全音都由兩個半音組成，其中一個是大半音，另一個是小半音。要能夠瞭解這一點，你必須先知道一個全音（例如C到D）由九個部分組成，一個部分叫做一個畸點，也就是D比C高九

個畸點。再者,一個大半音(例如D到E♭)佔五個畸點;而像E♭
到E這樣的小半音則佔四個。

雖然本身就是鍵盤音樂家,但在這本以鍵盤演奏者為讀者的著
作中,圖爾克並不諱言:

> 這些音程在鍵盤樂器上無法呈現真正的比例,是源於鍵盤樂
> 器本身的不完美,鍵盤樂器本身的侷限更無法反證這些細微
> 差異之不存在。這些音程或寬或窄的細微差異,在小提琴、
> 長笛、雙簧管及其他器樂,當然還有人聲當中,應當能夠且
> 必須被準確地依據其數學比例呈現出來。

<div align="right">

丹尼爾‧高特羅‧圖爾克

《鋼琴教本》*Klavierschule,* 1789

</div>

莫札特過世後數年,我們找到了高張力音準概念中倡議「導音
升高」的第一個獨立證據。葛里耶其在他1796年的著作《音樂基礎
理論及實務》*Elementi Teorico-Pratici di Musica*的第二冊裡提到「應將
導音提高以完全滿足聽覺期待」。但請注意,在這個結論之前,是
二十頁篇幅關於純律的論述。換言之,他指的是在純律中,導音應
被提高以「完全滿足聽覺期待」。而純律裡的導音,做為五度音的
往上純大三度,確實是極低的!

但如果將之詮釋為要比ET五度音往上大三度的導音位置還要
高,那可是大大地過度解讀了!另一方面,坎裴諾理(Bartolomeo

Campagnoli）在《和聲進行的新方法》*Nuovo Metodo della Mecanica Progressiva*[6]中，確實提出升記號音高於降記號音的看法，見其指板圖示，即知和佩呂爾是相反的：

圖例12
指板圖示，出自坎裴諾理《和
聲進行的新方法》

[6]　雖然坎裴諾理之該著作一般認為是1797年出版，但事實上並沒有紙本留存為證。最早出現的是1808年至1815年間在佛羅倫斯印製的義大利文／法文對照版。

丹尼爾‧高特羅‧圖爾克
Daniel Gottlob Türk

　　這位德國理論家與作曲家於1750年8月10日生在克勞斯尼茨（Claussnitz），1813年8月26日卒於哈雷（Halle），其父是荀伯格公爵（Count Schönburg）府上的器樂家。圖爾克由父親啓蒙音樂，並與父親的多位同事學習各樣管樂器。他在德列斯登獲得紮實的音樂教育，並在1772年進入萊比錫大學學習。1774年，圖爾克成為哈雷地區奧瑞克主教堂（Ulrichskirche）的領唱，並在此任職直到逝世。1776年之後，他的作品多以鍵盤音樂作品為大宗。

　　圖爾克在1779年成為哈雷大學音樂系主任，教授理論作曲與音樂史。他在1787年被任命為哈雷地區最主要教堂：聖馬可大教堂（Marktkirche）的司樂，讓他能夠從學校行政工作中稍微脫身，更專注於音樂活動。他的《鋼琴教本》Klavierschule在1789年面世；隔年他開始著手寫作《小提琴教本》Violinschule，但一直沒有完成（或應該說是一直沒有付梓）。他最後的理論性著作是全面探討調律的《音樂調律概述》An leitung zu Temperaturberechnungen, 1808。圖爾克在專業領域博學多聞並廣受同儕敬重，他最有名的學生是藝術歌曲作曲家勒韋（Carl Loewe）。

巴特羅美・坎裴諾理
Bartolomeo Campagnoli

坎裴諾理於1751年9月10日生在鄰近波隆那的琴托市（Cento），1827年11月7日逝於柏林附近的諾伊斯特雷利茨（Neustrelitz）。他早年在波隆那和摩德納（Modena）學習，1766年回到家鄉並在當地樂團演奏。於威尼斯和帕度阿（Padua）進修之後，他落腳佛羅倫斯，隨著名小提琴家納迪尼（Nardini）學習，並在佩哥拉歌劇院（Teatro della Pergola）擔任劇院樂團第二小提琴首席。1775年，坎裴諾理前往羅馬的阿根廷劇院（Teatro Argentina）擔任相同職位，但是一年之後他卻離開了義大利，為佛萊辛（Freysingen）的大主教服務。幾乎整個1778年

許多人認為，從此以後，這種新的橫向趨勢與ET成為鍵盤樂器的調律，一同成為主流。不過，在書寫上與坎裴諾理採取相同看法者要到許久之後才會看到，而且有許多證據顯示先前偏向以和聲為依據的傳統持續存在，至少是平行地存在著。

十九世紀初葉，舊傳統方興未艾。小提琴家沃德瑪（Michel Woldemar）在其教本《小提琴演奏良方》 *Grande Méthode*, 1789-

他都在北歐旅行演奏，而且顯然非常成功，在斯德哥爾摩他還被選為瑞典皇家音樂院（Swedish Royal Academy of Music）的榮譽會員。隔年坎裴諾理在德列斯登擔任庫爾蘭公爵（the Duke of Courland）的樂長，但仍持續在歐洲各地巡演。

　　庫爾蘭公爵死後，坎裴諾理在1797年成為萊比錫布商大廈管絃樂團（the Leipzig Gewandhaus Orchestra）的首席，他的巡演生活也至此告終。1801年他倒是去了巴黎一趟，並在那裡受克羅朵（Rodolphe Kreutzer）的演奏大大感動。1816年他和他的兩位歌手女兒一同巡演，足跡遍及義大利、法蘭克福、漢諾威等地，最後在1826年抵達諾伊斯特雷利茨，並在此工作直到逝世。

　　根據史博（Louis Spohr）記載，坎裴諾理的演奏乾淨流暢，但技法過時。事實上，在坎裴諾理的教材著作《新一代技法》*Nouvelle Méthode*中所描述的持弓方式非常保守；但在調律方面，他卻展現創新的精神。而且他極為邏輯化的教材編排和仔細鋪排的練習梯度，也讓他的教材廣受歡迎。其教材之英文版於1856年在倫敦出版，之後也在波士頓出版。

99/1802-03，巴黎，中舉例的半音階明顯可見G#與A♭、D#與E♭，甚至C#與D♭之間的關係：

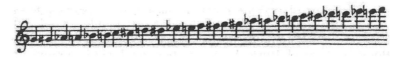

圖例13
半音階譜例，出自沃德瑪《小提琴演奏良方》，頁3

米該‧沃德瑪Michel Woldemar

小提琴家與作曲家沃德瑪於1750年在法國奧良（Orléans）受洗，1815年在法國中部的克萊蒙費朗（Clermont-Ferrand）逝世。出生於富貴世家的他，其名來自他的教父：洛旺達爾公爵（Count of Lowendal）暨法國陸軍元帥沃德瑪。根據奧良地區歷史學家洛坦（Denis Lottin）的考據，米該年輕時曾經入監，卻也在那裡習得小提琴技藝。到了巴黎之後他繼續隨洛利（Antonio Lolli）習琴，並且達到得以巡迴演出的水平。據他自己的記錄，1770年左右他在西班牙馬德里演奏了自己的作品《方當果，西班牙人的最愛》*Fandango, air favori des Espagnol*，後來與其他為小提琴獨奏所寫的樂曲在1803年集結出版，稱為《只屬於小提琴的六個夢》*Six Rêves d'un Violon Seul*。他也參與了著名巴黎仕紳巴格男爵（Baron Charles Ernest de Bagge）所舉辦的沙龍音樂會演出。

隨著或許是法國大革命爆發帶來的情勢逆轉，沃德瑪必須像一般人一樣自己掙勞力錢，因此他離開巴黎南方的奧良，隨一群喜劇演員四處演出。1801年6月，他又在奧良買下一塊葡萄園，並在1804

沃德瑪在書中說道：

本半音階揭櫫於絃樂器，D#與Eb，以及G#與Ab等音之間仍然存在一個畸點（九分之一個全音）的差異，即使在木管樂器和鋼琴上面已不復見。

年4月移居巴黎，
在那裏教琴、接伴
奏維生。1807年左
右，他選擇在克萊
蒙費朗落腳終老，
並在當地主教堂的
詩班任教。

　　沃德瑪在1788
年發明並鼓吹一種
五條絃的小提琴，
在低音增加"Sol"以
下五度的"Do"，使
其結合了小提琴和
中提琴的音域。沃
德瑪稱之為"Violon-
alto"（即「中音小提琴」），並為這種樂器寫了一些曲子。當代爵士
音樂用的五絃插電小提琴，咸信靈感就來自於沃德瑪的中音小提琴。

　　除了鋼琴，沃德瑪將木管樂器也排除，但訊息仍然是清楚的：
絃樂演奏者在處理現今稱為同音異名的音時，會將兩者做出一個畸
點的差別，而且此差異的九倍就是一個全音。

　　在沃德瑪的兩版《小提琴演奏良方》之間，海頓正在維也納寫作其最後一首完整的絃樂四重奏：F大調Op. 77 No. 2，該曲完成於1799年並在1802年出版。海頓的手稿留存了下來，並且顯示了極不尋常的記譜。第一樂章發展部的大提琴部分，D#與E♭兩個音之間他寫著"l'istesso tuono"（見圖例14）。他甚至註明大提琴的指法要從中指換到食指，而與此同時，第一小提琴則被註明要演奏"das leere A"，意即用第二絃空絃演奏A，而不可用按指第三絃演奏之。這一切的意義是什麼？

　　我有個理論。首先，海頓特別指明D#和E♭是"l'istesso tuono"（同音）。在ET中，當然他們是同音的，亦即今天我們所稱的同

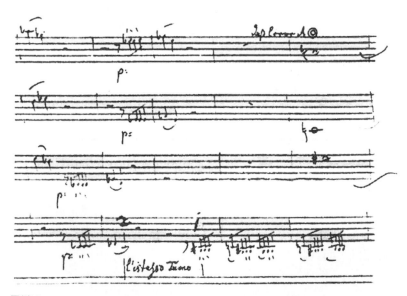

圖例14
海頓：絃樂四重奏Op. 77 No. 2（1799年手稿），第一樂章

音異名；然而他之所以特別註明，邏輯上顯示在他的音樂環境中，這兩個音一般來說是不會被演奏為同音的。此處，海頓要進行一個所謂「同音異名轉調」（enharmonic modulation），因此他需要E♭和D#維持在同一個頻率上，即使更換按絃的手指，音高也要維持相同以加強轉調成功時的驚喜感。至於第一小提琴的空絃A，當其對應E♭時形成三全音，對應D#時形成減五度。此二音程在進階六畸點之三度二等分系統中都是純的，但它的位置十分重要，必須完全準確才能讓音程聲響有最理想的發揮，因此指定使用空絃，自然排除了演奏者加上抖音的話，會對音準純度造成的負面影響。我甚至認為，海頓希望D#在完成轉調任務之後，對應於其後的E，就回到略低於E♭的正確位置，以形成D# E之間的正確音程。而且海頓的「同音」指令應該精準指涉E♭到第一個D#之間，因為手稿上明確可見，他在此二音之間用線條標示含括。

這個特別的調律指示從手稿轉為抄譜者分譜，再到1802年出版時成為圖例15的樣貌：

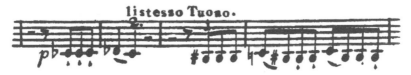

圖例15
海頓：絃樂四重奏op. 77 no. 2（1802年第一版），第一樂章，大提琴分譜

但隨著ET在十八世紀逐漸成為調律主流，海頓的特別註記一定愈來愈顯得多此一舉，因為D#和E♭二者「本來就是同一個音啊」！於是海頓原本的標記在後來版本中就被省略，世人也因此無從得知，原來在海頓心中、耳中的，從來就不是十二平均律！

　　話說回來，為了對坎裴諾理公平一點，我們也可以從另外一個角度來看，那就是海頓的標記是要提醒大提琴手不要依循正夯的橫向新潮流升高D#，而要依照傳統概念使其略低。不過依我看，海頓彼時的和聲傳統根植人心，他不太可能預期演奏者會自然而然奉行新潮流才對。何況當時海頓已六十八歲，而我們都很清楚，一輩子的聆樂習慣是很難被打破的。

　　此外，在此十年之前，我們知道海頓曾經對一部極為複雜的鍵盤樂器展現濃厚興趣。這部樂器旨在「改善五度和三度的溫度，並且解決狼音的問題」。這就是倫敦人查爾斯‧克拉吉特（Charles Claggett）在1788年發明並申請專利的「泰利歐琴」（Telio-Chordon），它的一個八度含括39個音，並用踏板操作來細分選擇。海頓在1792年寫信給克拉吉特，用盛讚的口吻說：「先生！致電未果，憾甚。我檢驗了您對鋼琴與大鍵琴所做的改良，我想說的是，您發明了完美的樂器！我無法表達對您這項發明的感動與欽佩，因為您確然發明了完美無缺的鍵盤樂器！它能夠用來執行任何音樂性的演出，並且能夠為人聲伴奏。」我想，因為一項樂器的39分割八度能更準確呈現音高之高低，而對於該樂器之發明展現如此外放的熱情與興奮，應該很清楚顯示海頓絕不是個ET人[7]。

　　在海頓最後一首絃樂四重奏出版的同一年：1802年，貝多芬也寫下了海利根城遺囑（Heiligenstadt Testament），其中悲陳他的聽覺已無可挽回地崩壞。接下來數十年，ET逐漸成為樂界主流，但我們很難想像此時已近聾的貝多芬會隨著潮流「演化」，拋下自己生命前三十年的聽覺美感系統，去追隨半音和全音組織方法的新潮流。我們少有機會窺見貝多芬對於調律的認知，但從其傳記作者辛

[7]　譯按：當然他是否真的不是從外太空來的，我們並不知道。

德勒（Anton Felix Schindler）的記載或許可見端倪。關於音樂理論家舒伯特（Christian Friedrich Daniel Schubert，不是作曲家舒伯特）在調性性格上的論述，辛德勒記載：

> 以器樂曲來說（特別是絃樂四重奏和管絃樂曲），貝多芬基本上不同意舒伯特對於調性性格的說法，因為其中有許多似是而非、不切實際之處。但是之於鋼琴獨奏以及鋼琴三重奏的作品，貝多芬則某種程度地同意其觀點。
>
> 辛德勒
> 《貝多芬傳》*Biographie von Ludwig van Beethoven*, 1860 中節錄

　　這是一個有趣的觀察。為什麼貝多芬會某種程度地在有用到鋼琴的作品裡同意調性特徵，但遇到譬如說絃樂四重奏作品時，又不以為然？顯而易見的答案是：貝多芬自己的鋼琴使用某種非ET的不規則調律，其中不同調性的音階以及和聲都有自己鮮明的個性。

　　十九世紀中葉以後，論者們在這個議題上以及ET的「去個性化」已漸有一致的看法：

> 平均律不可能長存，因為我們將不再享有不同調性之間的性格差異。你不如去用A小調寫夜曲，或用降A大調寫軍樂[8]。
>
> 皮得・利耶騰塔（Pietro Lichtenthal）
> 《音樂辭典與紀實》*Dizionario e Bibliografia della Musica*, 1826

[8]　譯按：因為這兩個調性都不適合其舉例樂種

專業音樂家的圈子咸認每一個調性各自擁有屬於自己的特定
性格。我們或許可以選擇忽視這一點，但如果某樣樂器係以
平均律定音，而這顯然是現在的潮流，那麼每一個調性都會
被調律成完全一致，而其結果就是所有個別調性的特色都會
消失不見。

普爾（H.W.Poole）
〈關於管風琴完美音準的論述〉
An Essay on Perfect Musical Intonation in the Organ, 1850

如果一件樂器是定音樂器，例如鍵盤樂器，且逐音依照平均
律定音，以致於音階中每一個半音的大小都一樣，加上每一
個音的音質都一致，那麼聽者似乎也就失去了得以認知不同
調性的性格差異的基礎。

賀姆霍茲（Hermann von Helmholtz）
《音樂理論中的音感教學及其心理學依據》
Die Lehre den Tonempfindungen als physiologische Grundlage für die Theorie der Musik, 1863

　　絃樂器當然不使用調律，或者至少不受特定調律限制，演奏
者可將手指按在任何位置。前述調性性格之於貝多芬在絃樂器和鍵
盤樂器上似有出入，我認為有兩種可能性。其一，可能他認為絃樂
手慣性以ET音高為準，因此調性性格在他們手上差異不大；或是
他認為絃樂手會以進階三度二等分系統音高為準，那麼如同ET一
樣，個別調性之性格差異亦會極小化。在這兩個系統中，任何一個
大小調音階中的半音和全音寬度都是一致的，因此個別調性的色

彩、特性、溫度，相較於鍵盤樂器的不規則調律，都是相對弱的。不過，我認為ET是可以被排除在外的。考量到貝多芬未聾之年絃樂演奏的發展，以及進階三度二等分和鍵盤不規則調律在和諧音程部分的相似性，幾乎可以確定貝多芬認為絃樂手所採取的音高是進階三度二等分系統的「純」音程。此外，他的絃樂四重奏作品中，約有六處採用了同音異名轉調，正如海頓的Op. 77 No. 2。而這種轉調方式必定需要音高上的某種妥協才能成就，哪怕只是一下子。

　　時至1818年，此時貝多芬已然全聾。今日的普遍認知（包括在古樂界）是，此時ET已是歐洲主流，不只鋼琴音樂，連其他合奏曲種也以ET為調律；就算有變異種，也是傾向導音升高的習俗。可是就在這一年，法國音樂理論家皮耶·葛林（Pierre Galin）出版了其《音樂教學新法之說理》*Rationale for a New Way of Teaching Music*，描述一種調律系統：其所有全音大小統一，並各自包含一個大半音加一個小半音。這看起來是否似曾相識？

皮耶‧葛林Pierre Galin

　　1786年，皮耶‧葛林生於「鴨肝之城」薩馬唐（Samatan），並於1821年逝世於波爾多（Bordeaux）。他在波爾多的公立中學就讀，並且在當地的綜合理工學院選課，研習數學、天文學、物理學，以及政治經濟學。一位銀行家注意到他優秀的數理能力而雇用了他，希望他能打消去美國的念頭並留在法國教書。於是葛林回到母校教書，後來又到皇家聾啞學院任教。具有音樂天賦的他此時將注意力轉至音樂，但很快就認定音樂教學效果不彰，因為當時教導節奏與旋律的元素缺乏條理、令人困惑，學習複雜記譜法與聽力訓練的順序也有問題。葛林決定用自己科學化的方法來教音樂，他選了一批小朋友，在記錄了一年的教學成果後，於1818年在巴黎出版為《音樂教學新法展示》 *Exposition d'une Nouvelle Méthode pour l'Enseignement de la Musique*。該書也被譯成英文並於1983年在愛爾蘭出版，書名為《音樂教學新法之說理》 *Rationale for a New Way of Teaching Music*。這是第一本革命性地用科學分析方法針砭當時音樂教學的著作，成功地讓葛林有機會在1819年將他的想法帶到巴黎。在他兩年後以35歲之齡死於過勞之前，他用他的方法訓練出一批孩童及教師，其中較著名的有想要繼承葛林之業的吉斯林（Philippe Geslin），和較為成功的帕黎（Aimé Paris）；後者和他妹妹納寧（Nanine）及妹婿舒威（Émile Chevé）合力，將葛林原本單純的教學法擴充成為一套包含教科書和習作本的音樂基礎訓練法，並得到國際性的認可，其中有些部分至今依然流傳。

葛林的《教學新法》最終成為了Galin-Paris-Chevé Method（即簡譜記譜法），在十九世紀後半葉廣受歐洲音樂教師的歡迎。1821年葛林過世時才三十五歲，而他的大、小半音概念在1825年由他的學生吉斯林（Philippe Marc Antoine Geslin）詳細闡述：

> 實務上，我們似乎視升記號和降記號將一個全音等比例地分割。這在鍵盤樂器上再明顯不過：同一個黑鍵擔任Ab和G#，等比切割G到A的這一個大二度。不過其實大多數音樂家都不認為這個單一鍵可以同時代表Ab和G#，如果這麼做是樂器製造商的便宜行事，那麼受苦的可是耳朵！耳朵必須生硬地被迫調整，好同時將降記號的調性也用升記號的調性去認知。其實升記號和降記號並不是等分全音的，這當中的分法有許許多多種，其中最有根據的是，某一個音名到其升記號或降記號的距離小於到其鄰近音名剩下的距離。因此，F到F#的距離小於F#到G，G到Gb的距離小於Gb到F。如此一來，F#到Gb就出現了一個細微差異，因此用同一個鍵表述升記號和降記號音的樂器是錯誤的。而這微小的距離，就是畸點。

<div align="right">

吉斯林

《音樂分析》

Cours Analytiques de Musique, ou Méthode Développée du Méloplaste, 1825

</div>

1827年，法國理論家得列勤（Charles Édouard Joseph Delezenne）在其論作《音階的數值》*Numerical Values of the Notes of the Scale*中對葛林／吉斯林系統提出部分質疑。葛林系統中，大、小半音的比

例是3：2，而非我們先前花了許多篇幅討論的進階六畸點之三度二等分系統的5：4。該結果是大、小半音之間差異的誇張化。進階六畸點之三度二等分系統對應55分割之八度，葛林之3：2系統則造成31分割的八度，其中有七個大半音、五個小半音（7×3＋5×2=31），這結果使其偏向進階四畸點之三度二等分系統，也就是典型的、著重三度為純的文藝復興時期聲響。四畸點和六畸點的「形狀」相似，同樣是升記號低、降記號高，只是音程大小有出入。

查爾斯・得列勤 Charles Delezenne

查爾斯・得列勤是一位雜貨店老闆之子，1776年生於法比邊境的里爾（Lille），1866年於家鄉過世。得列勤自幼展現科學天賦，大學被選入資優班，和拿破崙古怪任性的幼弟傑若美（Jêrôme Napoleon）是同班同學。1803至1805年，他在巴黎的中學短暫教學一段時間，而後就回到家鄉里爾，在那裡教授數學直到1836年退休。1817至1848年

間，他也曾私下教授物理學。得列勤自1820年間起就開始關於音樂的書寫，但要到他退休後，他才明確將書寫主力放在音響學方面，出版了《絃樂器和絃的觀察與實驗》 *Expériences et Observations sur les Cordes des Instruments à Archet*, 1853、《音樂中的音響性》 *Considérations sur l'Acoustique Musicale*, 1855……等等。據信他是首位將微積分用在處理音響問題的人。

　　得列勤事實上比較喜歡純律，其著作的主要篇幅也用以討論之，但他也對葛林／吉斯林系統提出改良建議。有趣的是，這個建議對應的是43分割八度的進階五畸點之三度二等分系統！同樣升記號低降記號高，但大、小半音的比例改成4：3，而非葛林／吉斯林的3：2，或是妥思的5：4！這幾個基於進階三度二等分架構但比例不同的系統，其實旋律傾向是雷同的。重點是，葛林／吉斯林系統和得列勤系統同樣都認定半音有自然半音和變化半音之分，而且八度中有七個大半音和五個小半音，延續了十八世紀初葉以來的傳統。得列勤也談到樂團的調音：

> 當歌劇院樂團中的管樂器與絃樂器一同演奏，升記號音與其上的降記號音經常扞挌，而且就算以替代指法或改變嘴型來調整音高，管樂與絃樂依然無法調和音準，特別是當樂曲調性並非該管樂器鄰近的調性。絃樂器被迫遷就這些音高上的變異，其結果是當特定樂段有許多升降記號，作曲家想要的戲劇性感受就只能被蒼白、黯沉的色彩所取代。

<div style="text-align: right">得列勤</div>
<div style="text-align: right">《關於音階數值之論述》 Sur les Valeurs Numériques des Notes de la Gamme, 1826-27</div>

　　得列勤顯然對於絃樂與管樂的音準問題頗不滿意，但他的描述明顯指出，當時的專業樂團團員是有意識地對付這個問題的，而其原則是升記號低、降記號高。當絃樂與調整彈性相對較受限的樂器（例如管樂器）合奏時，必須要某種程度遷就之，不過追求的和聲原則十分清楚。得列勤當然也知道ET的存在，而他的看法則是如此：

對於無法明辨升降記號的樂器來說，（十二）平均律是最好
的選擇，尤其是當你想在該樂器上演奏所有調性與轉調。

得列勤

《關於音階數值之論述》*Sur les Valeurs Numériques des Notes de la Gamme*, 1826-27

不過，「無法明辨升降記號」這樣的描述對於時興的新「標
準」來說，好像也不是什麼響亮的背書就是了。

第六章
更好？還是只是比較容易？

「筆者認為，同一個頻率無法同時表述C#和D♭，就好比數
字62，和6乘以10、8乘以8的結果有何涉？」

普爾
《關於管風琴完美音準的論述》
An Essay on Perfect Musical Intonation in the Organ, 1850

　　我想，要說到了十九世紀下半葉ET尚未廣泛使用，可能是說
不過去的。不過，檯面下的狀況恐怕也不是那麼單純。此時期最
有影響力的絃樂教育家是史博（Louis Spohr），他於1832年出版的
《小提琴教學》*Violinschule*被翻譯成多國語言，甚至遠傳至新世界
美國。在書中的序言，史博是這樣談論音準：

本教材第四章必須被賦予最大程度的耐心與毅力，因為這裡
的內容將奠定學生音準之重要基礎。教師如果在學生入門的
階段就毫不妥協地堅持、嚴格要求其按指的音準，則他可以
為自己的將來省卻許多麻煩。

在該書備註中史博說道：

音準指的自然就是平均律，因為在當代音樂中別無其他存在。

史博沒有開放甚麼解讀的空間：當時唯一存在的調律就是
ET！表達得夠清楚了吧？面對這樣一翻兩瞪眼的宣稱，我幹嘛還
要寫這本書挑戰之？可是如果我們繼續看後文：

小提琴初學者只需要知道這個唯一的音準系統。因此本教材
不討論不規則調律和大小半音，因為這會讓初學者十分困
惑。他只需要知道十二個大小一致的半音。

史博
《小提琴教學》 *Violinschule*, 1832

這不禁讓我想到中世紀時教會禁止器樂演奏的場景。一個接
著一個的神父們說：「教堂中禁止使用任何樂器」、「無論任何情
況，教堂中使用樂器都是不被允許的」、「器樂演奏者請自重，勿
將你們的樂器帶進教堂來」……等等。如果不是違例事件頻傳，何
以需要不厭其煩地禁止再禁止？

　　表面上，史博似乎是說平均律是唯一的系統，但推敲其言下之意，實際上告訴我們的是不規則調律及大小半音的世界也同時存在。而史博本身推薦平均律是有原因的，因為它對於初學者來說較不會造成困惑。事實上，對史博這段話最合乎邏輯的解讀是：1832年的時候，職業演奏家大多使用不規則調律，但史博認為相較於平均律，不規則調律對初學者來說太複雜了！

史博教導音準的方法

路易‧史博 Louis Spohr

1784年生於德國布倫瑞克（Brunswick），1859年逝於卡瑟爾（Kassel）的史博是一位醫生之子，母親是一位有天分的歌手及鋼琴家。他自幼顯現音樂天分，五歲即開始學習小提琴，20歲就成功踏上巡演之路，並自己譜寫了兩首協奏曲。1805年，年僅21歲的史博已經成為哥達市（Gotha）的樂團首席。在哥達的七年間，史博累積了指揮的技巧和經驗，並嘗試各種音樂類型的寫作，在教學方面也頗負盛名，教出許多年輕優秀的小提琴演奏者。

1812至1813年間的巡演讓他來到維也納，並接受維也納市立劇院的邀請成為新任總監。這是他創作最為多產的時期，同時也結識了住在維也納的貝多芬。1815年2月，他離開維也納而到瑞士、義大利，以及德國各地巡演，並且落腳法蘭克福，在1817年下半至1819年間擔任當地歌劇院總監。史博在1821年10月移居至德列斯登，與作曲家同行韋伯（Carl Maria von Weber）重修舊好，並且透過韋伯當上卡瑟爾的總樂長，這也是他最後一任工作。1830年的政治風波導致歌劇院在1832至1833年間關閉，也讓史博陷入數年的情緒低潮，甚至難以寫作歌劇。卻也是在這段期間，史博完成了他的《小提琴教學》*Violinschule*，並在接下來的百年間成為小提琴教學領域中最權威、最受喜愛的教材。史博晚年最為活躍的身分是指揮，處處邀約不斷。

同一時期在法國，最有影響力的小提琴教育家是哈貝尼克（François-Antoine Habeneck）。他是白里奧（Pierre Baillot）在巴黎音樂院的學生，1817年之後成為巴黎歌劇院樂團首席，並且最終成為其音樂總監。他的著作《小提琴理論與實務》*Méthode Théorique et Pratique de Violon* 約莫出版於1835年，書中幾乎開門見山就談到音程：

> 增二度與小三度實際上是一樣的，只是其名稱隨使用的音名而有異。例如說，G到A#稱為增二度，如果音名是Bb則是小三度；然而其與增二度一樣，都是由三個半音組成。增四與減五、增五與小六、增六與小七，也是相同的道理。在此我們不去探討這幾對音程實際上存在的差異，這種差異讓作曲的人去傷腦筋就好。

「實際上存在的差異」是一句有意思的話。他在表達的其實就是「同音異名」事實上並不是同一個音。書的後段，在連續用六對同音異名音階舉例之後，這個觀點更清楚地透露：

> 用括弧框起來的兩組音階，對於定音樂器（如鋼琴或管風琴）來說是完全一樣的，音準沒有差異。但在像是小提琴或大提琴這樣的樂器來說，卻因為它們可以被賦予任兩個音之間的任何距離，而存在著可被察覺的差異。本書無意探討這差異的由來及程度，特別是當合奏的樂器中，即使多數是可變音樂器，可只要有一個樂器是定音樂器，那麼主要音準上的目標就應該是將差異性移除，否則合起來的音準將無

可容忍，初學的學生也將會在困惑與沮喪中開始懷疑自己
的耳朵。

哈貝尼克
《小提琴理論與實務》*Méthode Théorique et Pratique de Violon*, ca. 1835

　　哈貝尼克首先指出：非定音樂器對於音階中任兩個音是可以
進行無止境之寬度調整的，而且當它沒有與鋼琴、管風琴這樣的定
音樂器合奏時，它們也是如此被操作，不用受定音樂器的限制。但
當它與定音樂器合奏時，就必須遷就其音準，以免兩造產生無可容
忍的音高差異。和史博一樣，哈貝尼克也个願討論兩個系統之間的
定量化差異，以避免學生陷入困惑。ET因此而依其單純性成為指
定選擇，並不是因為它優於其他系統，也並不是因為專業音樂家都
使用之，純粹就是因為它簡單明瞭。可是這些教育家的著作卻很容
易誤導未深讀的讀者，以為ET在彼時就是唯一被遵行的系統。事
實上，你我就是這十九世紀中葉教育家們體恤初學者之好意的嫡傳
後裔。與早些年的葛林／吉斯林系統，或得列勤系統不一樣的是，
史博和哈貝尼克並沒有明確指出升記號與降記號分別要高或低，只
有說它們實際上確實不一樣。我們因此可以做出的結論是：在1835
年，專業的絃樂演奏家仍然會對升、降記號做出區別，除非合奏對
象裡有定音樂器（如鍵盤樂器），才會遷就其簡化的ET音準。

法蘭索・安東・哈貝尼克
François Antoine Habeneck

這位法國小提琴家、指揮家、作曲家生於1781年的梅濟耶爾（Mézières），1849年卒於巴黎。其父親是一位在法國陸軍中服役的德國曼海姆（Mannheim）音樂家。法蘭索和兩個弟弟都從小就向父親學小提琴，長大後的法蘭索更到巴黎音樂院繼續深造，向白里奧（Baillot）學習，並於1804年奪得院內首獎，令約瑟芬女皇

（Empress Josephine）驚艷不已。同一年，他進入喜歌劇院的樂團裡工作，很快又換到國立歌劇院。1817年歌劇院原首席克羅采被派任真除為歌劇院總監，哈貝尼克就接替了他原本首席小提琴的工作。而後1821年起至大約1846年，他在巴黎歌劇院最巔峰的時期之一成為該劇院總監，並首演多部羅西尼、梅耶貝爾、白遼士……等人之作。

順帶一提，哈貝尼克的同事：大提琴家及理論家隆貝爾格（Bernhard Romberg, 1767-1841）曾經提倡升高的導音。記錄顯示他的教材在1840年左右曾經被凱魯碧尼（Cherubini）在巴黎音樂院採用，做為大提琴學生的教本。事實上，隆貝爾格倡議的「高導音」是指在自然小調音階中的七度音升高半音（例如A小調的七度音G升高半音成為G#），而不是將旋律小音階裡的導音（原本即與

　　哈貝尼克在音樂院教授小提琴的期間可分為二階段：1808至1816年，以及1825至1848年。他編纂的《小提琴理論與實務》*MéthodeThéorique et Pratique de Violon*於1835年左右面世。貝多芬的音樂能被介紹到法國，也必須歸功於他：早在1807年，哈貝尼克就已經常態性地演奏貝多芬的作品；1828年，他將自己帶領的學生樂團組成一個架構完整的正式組織：交響樂團協會（Société des Concerts du Conservatoire）。哈貝尼克在每年十一月到隔年四月的每週日下午，都會帶領這個龐大的樂團暨合唱團演出，直到他逝世；該音樂會系列的票券可說是炙手可熱，經常可見到其成為家族中世代相傳的收藏！這個組織持續活動至1967年，成為巴黎交響樂團（Orchestre de Paris）的前身。

　　哈貝尼克擔任樂團首席時習慣用琴弓指揮樂團，而有些樂評會挑剔他在演出中用鼻子吸氣的聲音太大。華格納則對其肯定有加，認為其對樂團的控制和效率極高。華格納曾說，聽過哈貝尼克指揮的貝多芬第九號交響曲，才讓他第一次完全瞭解這首作品。哈貝尼克對巴黎音樂圈影響極大，特別是在他創立了交響樂團協會之後。他使用一把晚期的史特拉第瓦里名琴，如今收藏在倫敦的皇家音樂院，並以其使用者命名為「哈貝尼克」（Habeneck）。

主音相距半音）再行升高到超過其正常位置。隆貝爾格也有談到自然半音與變化半音的差異，並且談到同音異名：「容我提醒，當碰到同音異名的情況（無論是從升記號音轉到降記號音，或反之從降記號音轉到升記號音），不要換手指，要維持用同一手指進行轉換。」如同先前圖例14中海頓的例子，同音異名傳統上會換指法，顯然證實升記號音和降記號音實際上就是不一樣。

　　和史博不同的是，哈貝尼克從未明說定音樂器使用ET調律，只有提到其為定音，且升記號音與降記號音共用一鍵，而其位置和正常和聲位置[9]是有出入的。當然，這個妥協的結果有可能是ET，但也極有可能是其他任何循環調律。有甚麼證據能夠明確顯示十九世紀中葉時，鍵盤樂器究竟使用甚麼調律？

[9]　至少有一位法國音樂家強烈喜歡升記號高、降記號低的風味。白遼士在他1844年出版的《現代管絃樂團配器法》 *Grand Traité d'Instrumentation et d'Orchestration Modernes* 中提到，他認為老派的、將升記號調低的調律已經過時；不過他也有提及，他所倡議的橫向新風潮應侷限應用在獨奏或獨唱用途，合奏的情況則不應採用，且「多數音樂家在和聲織體當中是不會予以考慮的。」詳見白遼士著；彼得·布魯姆（Peter Bloom）編輯，《現代管絃樂團配器法》（卡瑟爾，2003年），頁466-470。以及修·麥當勞（Hugh McDonald），《白遼士的管絃樂團配器法：翻譯與解說》 *Berlioz's Orchestration Treatise: A Translation and Commentary*（劍橋，2002年），頁306-310。

第七章
平均的程度也是有差別的

「相對於其他調律，平均律的絕對優勢在於十二個調都可以被使用，因為它們都被同等程度地調整。當所有和絃的音準都被平均地異化時，耳朵反而會相對比較舒適。」

普爾
《關於管風琴完美音準的論述》
An Essay on Perfect Musical Intonation in the Organ, 1850

1811年9月1日，倫敦著名布羅德伍德（John Broadwood & Sons）鋼琴公司的創辦人之子詹姆斯·布羅德伍德（James Broadwood）在《新月刊》*New Monthly Magazine*中撰文，倡議平均律做為鋼琴的標準調律。不過事實上，其敘述中所用的應該是比較溫和的三度二等分系統（很可能是九畸點之三度二等分），而非十二平均律。有人

向他指出這點，因此到十一月的時候，他重新又說他「僅僅是提出十二平均律調音的實務方法」，而其「在眾多調律當中被最廣泛使用，且是海頓、莫札特等和聲大師所選擇的調律。」不過他並沒有提出參考佐證，因此其言只能被當作是未經證實的印象式發言。事實上，證據顯示，要很長一段時間後ET才成為相對的標準，時間點落在十九世紀中葉左右：

> 關於詹姆斯·布羅德伍德先生所云，1811年時十二平均律已廣泛使用（至少在英格蘭是如此）乙事，希普金斯先生（Mr. Hipkins）著實花了一番功夫，試圖確認這個情形究竟廣泛到甚麼程度。據我從他那裡得知，關於愛樂協會的慣用調音師，也是布羅德伍德鋼琴公司的專屬調音師、詹姆斯·布羅德伍德先生的愛將：佩伯康（Peppercorn）先生，有一段記述值得一提。
>
> 佩伯康先生和他兒子，父子二人都是專業調音師，其子有一次寫信給希普金斯先生，說道：「家父和我都會將所有音都調作是可用的，而不會將某些調得較甜，另一些則較酸」。佩伯康先生的後繼者：貝里（Bailey）先生同樣也是布羅德伍德的私人調音師，希普金斯先生卻明確知道他使用的是三度二等分調律。事實上，希普金斯先生認識的資深調音師們（當中不乏布羅德伍德先生自己愛用者）沒有一位是使用十二平均律。加洛（Collard）、威爾基家族（The Wilkies）、查倫傑（Challenger）、西摩（Seymour）……等等，他們全部都是用三度二等分調律。只不過，如同1511年的史里克（Arnold Schlick）一樣，他們會將G#調高一些以迴

避Eb到Ab（G#）的五度所造成之狼音。因此，布羅德伍德
先生事實上並沒有成功地推廣平均律，連在他自己公司內部
都沒有成功。以上是希普金斯先生提供的有趣資訊。

亞歷山大・艾雷斯在《關於聲音的感官》
*On the Sensations of Tone, 1885*中之譯者加註

　　這段有趣的內線消息來自亞歷山大・艾雷斯（Alexander J.
Ellis），其本身是知名的音高歷史學者，但更廣為人知的是他擔任
音樂音響學鉅著：賀姆霍茲（Hermann von Helmholtz）的《音樂理
論中的音感教學與其心理學依據》*Die Lehre von den Tonempfindungen
als physiologische Grundlage für die Theorie der Musik, 1863*之英文版譯
者。除了翻譯原著本文之外，艾雷斯也加入許多自己的註記，以上
資訊便是來自這個部分。艾雷斯繼續提供以下觀察：

　　　　提倡平均律、計算其比例、將實驗用樂器據之調音是一
　　　　回事；但真要將其普遍運用在市售樂器上，卻又是完全不同
　　　　的一回事。在英格蘭，一直要到1846年，市售樂器才逐漸普
　　　　遍以平均律調音。這是因為拜希普金斯先生之賜，在其親自
　　　　監督下，布羅德伍德公司生產的鋼琴採用了平均律。又過了
　　　　八年，管風琴才亦漸行普及，因為該樂器先天的缺陷較鋼琴
　　　　更為顯著，不過管風琴當然又要比手風琴要好一些。在1851
　　　　年的萬國工業博覽會上，沒有一台英國管風琴是用平均律
　　　　調音的，現場唯一的一台德國製管風琴（由舒茲（Edmund
　　　　Schulze）所製作）卻使用了平均律。

　　1852年七月，渥克父子公司（J.W. Walkers & Sons）將他們在艾克特會堂（Exeter Hall）的管風琴調成平均律，並於該年十一月正式對外公開。該年九月，倫敦農場街柏克萊廣場大教堂的管風琴負責人赫伯（George Herbert）指示該管風琴製造者希爾先生（Mr. Hill）將其調成平均律。雖然阻力不小，但不少人最終在聽了之後首肯，其中一位庫柏先生（Mr. Cooper）後來也在1853將基督公學（Christ's Hospital，又稱為「藍袍學校」（the Bluecoat School））大廳裡的管風琴也調成平均律。

　　1854年，首部出廠時即採用平均律製造的管風琴在菲沙博士（Dr. Fraser）的委託下由葛雷與戴維森公司（Gray & Davison）為焦黑鎮（Blackburn）的公理教會大教堂打造（後來該教堂及該管風琴皆在大火中化作黑焦了）。同一年，渥克先生們（Messrs. Walker）和威利斯先生（Mr. Willis）也推出了他們的平均律管風琴。因此，這一年應可被視為管風琴在英格蘭以平均律定音之商業化的濫觴。至於早先出廠的古早管風琴，則續用三度二等分系統定音很長一段時間。當我在1880年寫作《音高歷史之探究》*On the History of Musical Pitch* 時，我發現在西班牙全境幾乎仍使用三度二等分系統；英格蘭的部分，格林（Greene）製造的三架管風琴：分別位在溫莎的聖喬治主教堂、攝政公園的聖凱薩琳教堂、邱區（Kew）的教區教堂，都仍然沿用三度二等分系統。其中位於溫莎的那座不久之後就改了，許多其他地方的也是非常最近才有所改變，譬如在梅德斯通（Maidstone）老教區教堂的喬登管風琴（Jordan's），就在我該年往訪的時候正調整成平均律。因此，在1883年今日的

英格蘭，我們可以說平均律已然落實。但其實在鋼琴上它的歷史還不到四十歲，在管風琴上更是才不過三十歲。

<div style="text-align:right">

亞歷山大・艾雷斯在《關於聲音的感官》

On the Sensations of Tone, 1885中之譯者加註

</div>

從這一段令後人感激的詳盡敘述中，我們可以看到，1850年左右ET在英國逐漸普及化的過程：先是鋼琴，再來是管風琴。雖然艾雷斯記述在1880年左右的西班牙仍幾乎全境使用三度二等分，英格蘭也有零星區域延用之，但他很明確地說1883年時，ET在英格蘭已廣泛落實（firmly established）。當然，「廣泛落實」並不等於「通用標準」。記得多年前，我曾經從一位古鋼琴收藏家菲德利克（E. Michael Frederick）口中聽到令我大為吃驚的事。他告訴我，他手上握有艾拉德鋼琴公司一位員工在1910年的調音規則，而其調律絕非ET。我經常告訴人們這件事情，而他們典型的反應是：「是喔？不是ET的話不是甚麼？」很長一段時間我也不知道。終於有一天我拿起電話打給麥克和派翠莎・菲德利克，結果原來出處是阿方索・布隆迪爾（Alphonse Blondel）所著之《音樂百科與辭典》*Encyclopédie de la Musique et Dictionnaire du Conservatoire*, 1913裡的一篇文章。布隆迪爾早在1873年即成為艾拉德鋼琴公司的老闆，該文章裡提到：布隆迪爾所推薦「和諧、引人入勝、能將樂器本身特性淋漓盡致表達」的調律，用了七個純五度、五個調過的五度，十足是十八世紀不規律調律的房角石。

赫爾曼・馮・賀姆霍茲
Hermann von Helmholtz

　　1821年生於波茲坦，1894年卒於柏林的賀姆霍茲是德國著名科學家，其父是哲學教師，母親是威廉・佩恩（William Penn，美國賓州的開發者）的後裔。他在1842年於柏林拿到醫學博士學位，但他涉獵的領域遍及數學、物理與哲學，也會彈奏鋼琴。結束擔任軍醫的工作之後，自1848年起，他在許多地方教授醫學，包

　　由於這五個調節過的五度調節量一致，我們可以推測它們個別都被窄化五分之一個畸點。布隆迪爾的手法和多數早期類似調律的相異之處在於，他是將調節過的五度和純五度散布在不同音域，而不是將它們集中在緊鄰的、接續的調性系列上。不過其實在歷史上，這樣的手法並非前無來者。1790年，理論家、作曲家馬伯就描述過一種調律，它將調節過的五度和純五度間隔擺設，只不過不是

括柯尼斯堡（Königsberg）、波昂（Bonn）、海德堡（Heidelberg）等地，並在柏林教授物理。1887年，他在柏林設立了世界首間純科學研究的機構：中央聯邦物理技術院（Physikalisch-Technische Reichsanstalt）。他個人的研究範疇遍及人類眼耳生理、光學、電氣學、數學、氣象學，以及音響學。賀姆霍茲最著名貢獻大概是提出能量不滅定律，並發明眼底鏡（Ophtalmoscope）。

賀姆霍茲對音響學開始感興趣之後，他對這個領域貢獻了不少啟發，包含節點（beats）的性質及其在和諧、不和諧聲響上的角色、泛音在音色上的角色、組合音（不同頻率的音同時發聲）的性質等等，以上各角度的論述支持他的核心理論：聽覺係非線性之現象（即透過與聽覺刺激的互動，耳朵能夠接收超過原發性音頻的聲音，例如泛音列的延伸）。賀姆霍茲在聽覺領域的研究激發了聽覺共振理論的形成，此外他也發明了能夠具體觀察聲波形狀的儀器。簡言之，賀姆霍茲可以說是現代音響學研究的重要先驅。

五個調節過的加七個純的，而是各六個。事實上有證據顯示，這樣的調律一直到二十世紀都還在實務上使用。誠然，不是所有的老錄音都有足夠條件可供頻率分析，因其多數背景雜訊太多。但是蕭邦專家弗拉第米爾‧帕赫曼（Vladimir de Pachmann）在1924年5月26日錄的蕭邦降D大調前奏曲Op. 28 No. 15清楚顯示了這種調節五度與純五度間隔錯置的調律手法！

　　因此，雖然ET在艾雷斯的記述中於彼時已「普遍使用」，但顯然並不是彼時音樂家僅知或唯一的選擇。即使進入二十世紀，我們也要謹慎釐清十九世紀人所描述的ET是否確為ET。歐文・喬根森（Owen Jorgensen），今日的調律歷史權威，明確指出1917年才是調律之「之前與之後」的分水嶺：

> 　　1917年以後，調律成為一項奠基於數學通則的技術科學，而現在的專業調音師都調出類似的結果，差異性幾乎不存在。不同調音師在鋼琴上完成的調音區域也都會完全吻合。
>
> 　　1917年之前，音律調節是一門藝術。其基礎是對個別音程或和絃色彩的精細覺察。這種在十九世紀透過對於鋼琴音樂及其調律深度聆聽所發展出來的色彩覺知，如今已然佚失。基於古典傳統而生的智慧美學已不復存在。反正，那樣的判斷依據與二十世紀的去調性音樂哲學是背道而馳的。

<div align="right">歐文・喬根森
《調音》Tuning, 1991</div>

　　喬根森所稱的1917年分水嶺，是指威廉・布瑞德・懷特（William Braid White, 1878-1959）的著作《現代鋼琴之調音及其相關藝術》Modern Piano Tuning and Allied Arts之出版日期。懷特是一位在英國劍橋受教育的音響學家，1898年移居美國。在上述1917年出版的著作中，他奠立了將鋼琴確實調成十二平均律的科學方法。該方法包括計算聲音的撞擊結點數量（number of beats），以及使用比較音程的檢查程序。1917年之前，人們可能稱某種調律為平均律，或以為調到某種程度就是平均律了，可事實上有很大的機率是

根本沒有真正到位。即使倒推回1864年，艾雷斯在翻譯賀姆霍茲的
著作之前，都曾擔心該ET並不是真的ET：

> 十二平均律很難用一般調音方法達成，在我們這個國家，迄今
> 應該是還未曾達至任何數學上的準確性，以調出十二平均律。

<div align="right">

艾雷斯

《定音樂器的調律》*On the Temperament of Musical Instruments with Fixed Tones*, 1864

</div>

亞歷山大・艾雷斯
Alexander Ellis

　　亞歷山大・艾雷斯原名約翰・夏普（John Sharpe），為了感念透過基金資助而使其得以從事獨立研究的親戚而改從其姓艾雷斯。他在1814年生於倫敦近郊霍克斯頓（Hoxton），1890年卒於倫敦市。在伊頓學院與劍橋受教育的艾雷斯首為人知的是他數學家的身分，而後卻是以語言學家之姿聞名。事實上，他是影響力首屈一指的英語發音學者。1840年間，他和皮特曼（Isaac Pitman）爵士

共同開發完成當代語音學的雛形。他在語音學上的重要著作包括《歌者們的發音》*Pronunciation for Singers, 1877*、《早期英語發音之探討：尤以莎士比亞與喬叟為例》*On Early English Pronunciation: with Especial Reference to Shakespeare and Chaucer, 1869*……等等，顯示他對當代英語方言的熱衷，也使他成為蕭伯納於1916年出版的劇作《窈窕淑女》（*Pygmalion*，曾翻攝為音樂劇及電影*My Fair Lady*）中，希金斯教授的原型。蕭伯納在該作品的前言中提到：「當我在1870年代末開始對語音學產生莫大興趣時，亞歷山大‧艾雷斯仍然鮮活在世，總是在他那驚人的大腦袋上穿戴一條紫色頭巾，並因此而在公眾集會時用極有教養的措詞向眾人致歉……」。

受到語言音高現象的吸引，艾雷斯前往愛丁堡學習音樂，並開始寫作以科學面向討論音樂的文章，起始便是在1875年開始著手翻譯賀姆霍茲的論著。他對不同國家音階系統的研究使其成為公認的民族音樂學鼻祖，而其論文《音高歷史之探究》*On the History of Musical Pitch, 1880*也是標的性著作，更是近期孟德爾（Arthur Mendel）以及海因斯（Bruce Haynes）在相關領域研究的重要基礎。

威廉・布瑞德・懷特
William Braid White

1878年生於英格蘭,1959年卒於美國,威廉・布瑞德・懷特在1898年移民美國前曾於劍橋專攻音響工程。1904年,他在紐約擔任《音樂貿易評論》*Music Trade Review*雜誌的編輯,一當就是三十年。他在1910年創立了「美國鋼琴調音師公會」(the American Guild of Piano Tuners),此即今天「鋼琴技師公會」(Piano Technician Guild)的前身。其著作《現代鋼琴之調音及其相關藝術》*Modern Piano Tuning and Allied Arts*極具影響力,自1917年出版以來一直是該領域中的重要參考書。1920年間,他也在制定A=440為現代音高標準的過程中扮演核心人物。脫離在美國鋼鐵與鋼線公司(American Steel and Wire Company,美國鋼鐵公司旗下子公司之一)擔任音響學工程師的身分後,1938年他轉任《鋼琴貿易》*Piano Trade Magazine*雜誌的技術編輯。他也是芝加哥鋼琴科技學校(the School of Pianoforte Technology in Chicaco)的創辦人暨常任理事長。

　　艾雷斯首先在1875年翻譯了賀姆霍茲著作（於1870年出版）的第三版。到了1885年，他進行賀姆霍茲增編的第四版（即最終版）時，他自己本身也開始對調音師工作內容產生了實際興趣，並因此設計了一個實作實驗。他使用一種叫作聲音量尺（tonemeter）的工具，其主要組成是一組含括一個八度加四度的105支高精度音叉。用這些音叉比對實際音高，他可以測量到兩個小數點的細微差異。接下來他實際測量分析了1880年代全英國最優秀調音師們調出來的鋼琴，比對他們曾經聲稱用ET調出來的樂器，或者是重新委託他們以ET調音。以下是他的實驗紀錄：

　　第一行：理論上的音程。精度為「分」的後兩個小數點。

　　第二行：我自己的鋼琴，由布羅德伍德公司的常任調音師調
　　　　　　音，放置一晚不使用。

　　第三、四、五行：三架布羅德伍德公司最佳調音師的個人用
　　　　　　鋼琴，在公司主管希普金斯（A.J.Hipkins）先生慷
　　　　　　慨授權下備供檢驗用。

　　第六行：一架一週前調好的管風琴，由南廣場教堂（South
　　　　　　Place Chapel）的西克森（G.Hickson）先生准予出
　　　　　　借，並由希爾斯（T.Hills）先生麾下的調音師調
　　　　　　音。期間使用過一次。

　　第七行：一架風琴，由摩爾與摩爾先生公司（Messrs. Moore
　　　　　　& Moore）的調音師為我的實驗整備。

　　第八行：一架風琴，一年前由布萊克里（D.J. Blaikley）調
　　　　　　音，將做為音高標準。布萊克里的方法是準確計算

　　　　聲音結點數量。

　　　　　　　　　　艾雷斯於《聲音的感官》（1885）中之譯者加註

　　第一行使用了一個任何熟悉調律探討的朋友都知道的名詞：分（cents）。每一「分」代表ET裡半音的百分之一。它是一種很實用的測量單位，但我在本書中到現在才介紹之，是因為它正是由艾雷斯在1885年創發的，而在此之前，人們都是用畸點的幾分之幾來思考。現在既然我們來到了艾雷斯先生的實驗暨其相關討論，今後這個「分」的概念會進入我的論述內容。最簡單易記的方法就是記得每一個ET半音有100份「分」，因此一個ET八度是1200分（12個半音），一個ET全音是200分，大三度是400分，完全五度是700分……等等。相較之下，純五度是701.96分、純大三度是386.31分，可以看出ET五度比純五度稍微窄一些，但ET大三度卻比純大三度寬非常多！

　　艾雷斯的實驗中，關乎鋼琴調音的核心人物是希普金斯（Alfred J. Hipkins）。我們先前有提過這號人物，就是他將ET透過布羅德伍德鋼琴公司引進英國。除了負責布羅德伍德公司的調音部門，希普金斯也是一位鋼琴獨奏家及樂器史學家。事實上，蕭邦到英國演奏時都是指定由希普金斯負責調音，其權威性應該無庸置疑。由他親手挑選調音師參與艾雷斯的實驗，可以想見都是當時英國最拔尖的人選。也因此，由他們參與實驗所得的結果，格外讓人興致盎然。

　　結果，這些當時全英最頂尖調音師們調出來的並不是ET——即使他們被告知要調ET，並且認為自己調出來的是ET。在一系列十二個五度中，每一組ET的五度之間都應該間隔700分，略窄於純

五度的702（701.96）分。喬根森取艾雷斯麾下成績最佳的五位調音師之結果加以平均，得到這樣的均數：

C	G	D	A	E	B	F#	C#	G#/Ab	Eb	Bb	F	C
700.7	698.5	698.4	698.6	701.4	700.9	700.5	700.4	699.4	700.7	699.9	700.6	

　　這個十九世紀末葉的所謂十二平均律調律最令人詫異的是，它其實並不是ET，卻像極了十八世紀的「理想的律」（Well Temperaments）。表中我們可以看出調節幅度較大的五度集中在G到E的區間，顯示這個調律偏愛最常使用的調及其最常使用的和絃。因此即使這些調音師以為他們調的是平均律，可是實際上他們潛意識或意識中卻習慣性地偏袒一些較常使用的調性。這是對於理想性ET的「口頭服從」，實際作為上的「陽奉陰違」，卻顯然是1885年間全英國最頂尖調音師在做的事。在懷特關於鋼琴調音新法的著作於1917年面世之後，即使帕赫曼的錄音仍顯示有部分演奏家使用非平均的調律，但調音師們已經不能再自欺欺人，說他們調的是平均律，實際上卻並沒有對所有調性一視同仁。

　　鋼琴收藏家菲德利克投注畢生大半心力於研究、翻新這個年代的鋼琴，他認為當時這種偏離真正ET的情況其實沒甚麼大不了。我認為他的看法正確，因為現代鋼琴演奏技巧在踏板運用、速度運用、觸鍵、裝飾音處理等等領域，對聽眾來說比起樂器本身調律的細微差異，都遠遠更容易察覺。不過當然如果你反覆聆聽的話，相信其中差異的重要性會逐漸在你耳中浮上檯面。

阿福‧希普金斯Alfred J. Hipkins

　　生於1826年，卒於1903年的阿福‧希普金斯生為倫敦人，死亦為倫敦人。十四歲開始在布羅德伍德（John Broadwood & Sons）鋼琴公司擔任調音師學徒，在這家公司一待就是往後六十年。不只是這股對鋼琴的死忠驚人，他還是復興早期鍵盤樂器的先驅者之一，1886年間就在倫敦音樂協會公開演奏大鍵琴等樂器。做為鋼琴演奏家，他的蕭邦詮釋為人稱道；做為調音師，他則是蕭邦本人到倫敦演奏時指定的調音師！知識傳承方面，希普金斯不僅僅是初版葛羅夫音樂大辭典 *George Grove's Original Dictionary of Music and Musicians*, 1890與牛津英文辭典 *Oxford English Dictionary* 的大宗書寫貢獻者，他自己的著作《鋼琴之歷史與詳解》*Description and History of Pianoforte*, London 1896更確立其在鋼琴樂器研究領域的權威地位。他那充滿精美圖說的《歷史性的、罕見的、獨特的樂器圖鑑》*Musical Instruments: Historic, Rare and Unique*, Edinburgh 1888包含了歷史性的、古老的歐洲各項樂器，甚至羅列許多非

西方樂器，包含來自印度的、中國的、日本的甚至南非的樂器，顯示其對於世界音樂的廣博知識。希普金斯是皇家音樂院的榮譽院長，他甚至在身後將其私人樂器收藏全數捐贈該校。

弗拉第米爾‧帕赫曼Vladimir de Pachmann

　　鋼琴家弗拉第米爾‧帕赫曼於1848年生在烏克蘭的敖德薩（Odessa），1933年逝於義大利羅馬。帕赫曼由傑出的奧地利業餘小提琴家父親啟蒙，順利進入維也納音樂院就讀，隨達柯斯（Joseph Dachs）習琴。1869年取得校內首獎後便展開巡演生活，直到1870年在敖德薩聽見波蘭鋼琴家陶西格（Karl Tausig）的演奏，他如大夢初醒，從此閉關八年才重出江湖。

　　帕赫曼最終成為受肯定的蕭邦詮釋者，他演奏的舒曼、孟德爾頌小品亦頗受好評。或許是因為他那悖離傳統的演奏方式，帕赫曼在歐洲和美洲都名聲鵲起，他在1882年於倫敦首演，1890年則接連在美國各地巡演。1928年倫敦的金盆洗手音樂會後他便退休，住到義大利的鄉下去也。

　　前面提到他古怪的臺風，主要是他在獨奏會上大量和觀眾談話。這一點受討論的程度遠超過他身為演奏者應被注意的詮釋。可其實許多專家（例如索拉布吉Kaikhosru Sorabji）的評論中都同意，他的最佳詮釋之細膩程度是無人能出其右。帕赫曼的錄音現由魁北克省里諾斯維爾（Lennoxville）的古斯塔夫森鋼琴圖書館（Gustafson Piano Library）收藏。

第八章
「姚阿幸模式」

「十二平均律，挾其優勢與缺陷，是目前在文明先進國家所
接受的音階型態。鋼琴、管風琴及其他定音樂器，都是如此
定音。絃樂器、人聲、部分的管樂器，則仍可針對同音異名
音做出差異性。」

拉維涅克（Albert Lavignac）

《音樂與音樂家》*Music and Musicians*, 1895

　　我花了不少篇幅探討十九世紀末葉至二十世紀初葉時，鋼
琴調音師們在搞甚麼東東。是時候來探討同時期其他樂器的音律
光景了。探討這個主題最好的對象之一，就是小提琴大師姚阿幸
（Joseph Joachim）。他是十九世紀最具指標性的小提琴家，也是布
拉姆斯的親密戰友。1890年首版的《葛羅夫音樂辭典》描述他為：

「今存最偉大的小提琴家，技巧方面無人能出其右」。姚阿幸出生於1831年，八歲生日之前即已公開演奏；十一歲開始向孟德爾頌學習，後者旋即帶他到倫敦獨奏貝多芬的小提琴協奏曲！孟德爾頌過世之後，仍然是青少年的姚阿幸來到威瑪擔任李斯特樂團的首席。接下來數年，他成為舒曼夫婦和布拉姆斯的朋友及合作者，本身也成為具有影響力的教師，且在1868年創立了現在的柏林音樂院。

姚阿幸演奏的幾個方面可以讓我們窺見十九世紀下半葉的音律光景。首先是在1863年，賀姆霍茲提出了以1827年的得列勤為模型之調律實驗：

> 得列勤有趣精確的實驗結果，直接證明了一流演奏家的確以純律演奏。他用精確長度的單音絃來比對知名小提琴家與大提琴家所演奏的三度和六度，發現他們的三度和六度均完美，既不是平均律，也不是畢達哥拉斯律。我本人很幸運地也用類似方法，用我的風琴來和姚阿幸先生的演奏進行比對。首先我請他將四條空絃都以我的風琴為基準，然後再請他拉奏一個音階。每當他拉到三度或六度音，我們就馬上用我的風琴比對。以頻率的結點來看，很明顯這位傑出大師所演奏的在G大調裡的大三度是b1而不是b；大六度是e1而不是e。

賀姆霍茲
《音樂理論中的音感教學與其心理學依據》
Die Lehre den Tonempfindungen als physiologische
Grundlage für die Theorie der Musik, 1863

約瑟夫‧姚阿幸 Joseph Joachim

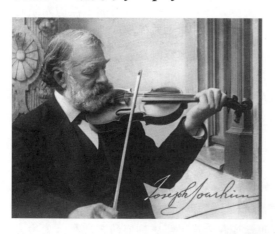

十九世紀最重要小提琴家之一的姚阿幸，1831年6月28日生於彼時之奧匈帝國、現今斯洛伐克的首都布拉提斯拉瓦（Bratislava）附近，1907年8月15日逝世於柏林。姚阿幸兩歲的時候全家從斯洛伐克遷往佩斯（Pest，雙子城布達佩斯的佩斯部分）。及長，姚阿幸來到維也納，隨貝姆（Joseph Böhm）學習小提琴。貝姆的老師是羅特（Pierre Rode），其又師承維奧蒂（Giovanni Battista Viotti），兩者都是當時法國小提琴學派的翹楚。

到十二歲時，姚阿幸的小提琴技巧已然完全成熟。1843年，在萊比錫的孟德爾頌收其為徒。1844年5月，孟德爾頌帶姚阿幸到倫敦

演奏貝多芬的小提琴協奏曲，並造成大轟動。該曲日後與巴哈的夏康舞曲一同成為姚阿幸最常演奏的招牌曲目。1847年，孟德爾頌英年早逝，姚阿幸於是前往威瑪向李斯特學習。李斯特除了和孟德爾頌一樣帶著小姚阿幸四處巡演，也鼓勵他嘗試作曲。在威瑪，姚阿幸也開始嘗試室內樂的演奏，其中包括在1852年與著名指揮漢斯‧馮‧畢羅（Hans von Bülow）合作貝多芬的克羅采奏鳴曲。1853年到1868年間，姚阿幸擔任漢諾威公國皇室樂團首席小提琴，同時期他也組織了自己的絃樂四重奏，並在國際間巡演。也就是這段期間，姚阿幸和舒曼夫婦、布拉姆斯結識並成為親密戰友，從而摒棄了李斯特與華格納所代表的「新日耳曼學派」（New German School）路線。

　　1868年，姚阿幸移居柏林，創立了迄今都是德國首屈一指的音樂院：柏林藝術大學（Hochschule für Musik Berlin）。姚阿幸極為強調絃樂四重奏的重要性，他也是推出整場四重奏音樂會的第一人，演出曲目從海頓到布拉姆斯，無一不含。許多小提琴協奏曲都是為姚阿幸而寫的，包括舒曼、布拉姆斯、布魯赫、德弗札克等人的作品。他自己的小提琴協奏曲技巧艱澀，即便藝術性飽滿，至今仍然少有提琴家膽敢輕易挑戰。由此可見，稱姚阿幸為近代史上最偉大小提琴家之一，絕不誇大。

　　賀姆霍茲告訴我們，當姚阿幸單獨演奏時，會將G大調三度和
六度音放在純的位置。該實驗方法是用他自己以純律定音的風琴來
比對姚阿幸拉出來的音。這個結果呈現的是：當姚阿幸單獨演奏
（不需要和定音樂器如鋼琴合奏，而不用遷就之的時候），他的大
三度和小六度音傾向純律。我很訝異在1860年代，一位小提琴家的
音準會靠向純律。賀姆霍茲是一位很棒的科學家，但我懷疑在這個
例子中，他是否真的得到他想要的答案；或可能是姚阿幸知道對方
想要甚麼，於是就很仁慈地給其所想。不過，賀姆霍茲的報告仍然
是有趣的，或許可以做為我們此處要討論的「姚阿幸模式」的第一
個連結。

　　賀姆霍茲的結論或許也可以和艾雷斯在其對前者的翻譯加註
中，所論及的和聲、旋律性調音做一個對比。比利時小提琴家雷
歐納（Hubert Léonard）拉的十一個大三度平均寬度是408.98分，
略寬於畢達哥拉斯大三度；他的小三度平均292.95分，和其大三度
的408.98分相加，幾乎完美地組成一個純五度。大提琴家賽利格曼
（Hyppolyte Prosper Séligmann）的八個大三度平均為406.6分，稍微
窄於畢達哥拉斯三度，但仍遠寬於平均律；他的小三度平均301.86
分，略寬於平均律。喜歌劇院（Opéra Comique）小提琴家費朗
（Albert Ferrand）的大三度平均402.36分，小三度平均301.7分。兩
位小提琴家的導音則平均都是在77.4分，非常明顯地窄。顯然，有
些職業音樂家已經傾向ET的寬大三、窄小三，以及靠向主音的導
音（順帶一提，畢達哥拉斯的導音是90.22分！）。

　　證據卻顯示姚阿幸未受影響，繼續走自己的路。當將近六十歲
的姚阿幸到倫敦演奏時，蕭伯納（George Bernard Shaw）去聽了，
並給予非常負面的評論：

1890年2月28日

上週一我很幸運地在一場音樂會上聽了姚阿幸的演奏。首先我必須自首，姚阿幸對我來說從來就不是一位奧菲斯。如同孟德爾頌所有學生一樣，他從不為快而快，除非有音樂上的意義。如今他已年近花甲，卻會為了保持速度而犧牲音色和音準。其結果是，最客氣地講：並不協調。例如說，週二他在聖詹姆士廳演了巴哈的C大調奏鳴曲，第二樂章是一個三、四百小節的賦格。當然以賦格來說，在小提琴上你不可能讓三個聲部都持續不斷，不過失準的雙音、聲部間唐突的銜接，確實可以喚起賦格裡可怕的幽靈。週二就發生了這樣的事。姚阿幸一路砍殺，使得用皮靴底磨莒蔻仁的聲響相形之下都成了美妙的豎琴琴音。音海當中稍微可以辨別出來音高的，也失去準頭。太可怕了！簡直可以說太可惡！如果今天他是一個名不見經傳的小提琴家，或是演出一首沒人知道的樂曲，我想他應該沒法活著離開。可是所有的聽眾，包括我自己在內，仍然興致勃勃並且充滿熱情。我們熱烈鼓掌，他也彷彿當之無愧地謝幕。姚阿幸的名聲和巴哈的偉大催眠了我們，使我們做出言不由衷的反應。

蕭伯納

《1888至1889年的倫敦音樂風景》

London Music in 1888-89 as Heard by Corno di Bassetto

with Some Further Autobiographical Particulars, 1937

　　蕭伯納的記載引人入勝，但對姚阿幸的演奏技藝卻是可怕的負面背書。這會讓我們覺得姚阿幸要不就是江郎才盡，要不就是剛巧那天狀況極差。很明顯，姚阿幸演奏當中的某一個元素惹到了蕭伯

納，隔天演出的第二場更進一步印證了該部分。三年之後蕭伯納再次聆聽姚阿幸的演奏，這次他做出了一個結論，那就是姚阿幸無庸置疑是一位在小提琴技藝上登峰造極的藝術家，只是他偏愛的音律及其所衍生的音準，和蕭伯納自身喜好有很大出入。

<div align="right">1893年3月29日</div>

其實我很少去聽週一例行的大眾音樂會。因為我很難感覺到在場聽眾在諸般四重奏、奏鳴曲的樂聲當中，有多少人意識到他們的掌聲對於藝術家所扮演的角色。上週一我聽見他們給予姚阿幸所演奏的巴哈夏康舞曲如雷掌聲，也確實，

姚阿幸練習模仿皮靴底磨荳蔻仁

姚阿幸的演奏充滿精美的音色、完善的風格，以及適切的分句，幾乎可以稱為是雄偉壯麗的。要是音準的部分也能像薩拉沙泰（Pablo de Sarasate）那般自然、那般充滿南方的陽光[10]，而不要是那自虐式調律的「姚阿幸模式」該有多好。如果能這樣，我可以非常自信地對鄰人說，那天的巴哈夏康舞曲是無可超越的。

光是想像那不可能的奇蹟，也就是姚阿幸的藝術性和薩拉沙泰音準的合體，就讓我激動不已。很長一段時間，姚阿幸那奇特古怪的調律阻擋了我認真欣賞他的藝術性。或許我體內的喀爾特精靈（Celtic troll）在頑強抵抗非我所習慣的音程。

當然我明白，聲音也是一種物理現象，而那用以表達我們內心所想的大小調音階，事實上就是一連串彼此之間有特定關係的特定音頻。這些音階在每一個音樂家手上會予以不同塑形，就好像不同雕塑家對於人體曲線會賦予不同線條一樣。該要有科學家發明可以完美精確地呈現理論上完美音階的音頻產生器，讓姚阿幸、薩拉沙泰、易莎意（Ysaÿe）、雷曼依（Reményi）這些頂尖的小提琴家能夠有機會聽到他們自己偏愛的調律，和物理上完美的音階有甚麼差異，以及他們四人彼此之間有甚麼差異。不過也不能排除一個最糟的狀況，那就是頻率產生器本身不準確。這也不是不可能，很多所謂的科學儀器，到最後不都被證實誤差頻仍？

舒曼的節拍器領著他跳了一隻美妙的舞[11]，亞朋（Appun）

[10] 譯按：薩拉沙泰是西班牙人
[11] 譯按：反話

| 121

的音頻產生器使艾雷斯困惑不已，直到他搞懂一組箱子裡的
簧片相較於音樂家腦子裡的音高定位，其可靠度是遠遠不
及的。不過，音頻產生器可能會像一般小提琴家一樣依其特
性而設定獨特音階的這點，並不影響我的主張：每一位演
奏家其實都會依其耳朵之偏好更改音階比例，這放諸四海皆
準，而希望未來的樂評（但願不會再如同我曾經說日耳曼音
樂家具備所有的音樂品行，除了耳朵）會留意到國與國之
間的差異性、個別音樂家之間的差異性，而不是用分類的方
式，說某某某新人是日耳曼淋巴腺（German-lymphatic），
或是西班牙暴躁狂，或是英格蘭福音派，或是其他甚麼鬼
的……[12]。反倒，他應當訓練自己有能力、有包容性地接受
各種不同比例、調律的音階，就如同我對姚阿幸的個人化音
高位置竟然取得完全的和解。我不再覺得它的演奏不準，除
非他在自己的音階模式裡走了音。

　　本人提出這個啟蒙的觀點，給那些迅速指控姚阿幸音
準不佳的朋友參考一番。因為你們的標準極有可能是依據義
大利製手風琴[13]，或者尋常鋼琴那太寬的大三度、偏窄的五
度，更不用談那根本不可靠的調音技術。就算姚阿幸每一個
音都拉不準好了，可他聲音的質地、詮釋的完備仍然吸引我
們專注聆聽，即便每一弓下去我們都忍不住低聲怒吼一番。

<div align="right">蕭伯納</div>

《1890至1894年的倫敦音樂風景》*Music in London, 1890-1894*, 1932

[12]　譯按：反諷人們標籤化、身陷刻板印象的習性
[13]　譯按：其實為文者自己馬上就流露刻板印象……

帕布羅・薩拉沙泰Pablo de Sarasate

薩拉沙泰是西班牙最著名的超技小提琴家及作曲家，1844年3月10日出生於潘普洛納（Pamplona），1908年9月20日逝世於比亞里茨（Biarritz）。他是一位軍樂隊指揮之子，自五歲習琴，八歲即登台演出。西班牙女皇（Queen Isabella of Spain）資助他到巴黎音樂院深造，12歲的他馬上就在該校贏得小提琴、視唱、以及和聲學的獎項。接著，他踏上了巡迴演奏的旅途，足跡踏遍西半球，從歐洲到南美，他幾乎成了家喻戶曉的人物。許多名作

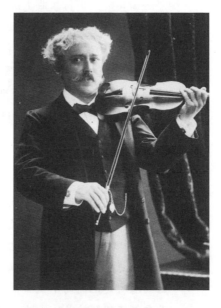

曲家都十分仰慕薩拉沙泰的演奏，甚至因此為其譜寫協奏曲，例如聖桑（Saint-Saëns）、拉羅（Eduardo Lalo）、維尼奧夫斯基（Henri Wieniawski）……等等。1876年維也納首演之後，他立刻在德語區打響知名度；想想是不容易的，特別其演奏風格和當地大師姚阿幸如此不同。

在薩拉沙泰留下來的錄音中，我們可以聽見他的音色柔美而純粹，技術根源是平滑柔細的右手運弓，以及快但窄的左手抖音。他的技巧紮實，在台上永遠從容不迫、游刃有餘。薩拉沙泰身後將他兩把史特拉底瓦里名琴捐給典藏博物館，一把由巴黎音樂院收藏，另一把則在西班牙馬德里。

　　有趣的是1893年蕭伯納會談到「妥協的」鋼琴調律。當然，他是有天份的作家，也是一位敏感的聆聽者，但他畢竟不是職業音樂家。另外一位可能以更具說服力的角度來談姚阿幸的是唐納・法蘭索・托維爵士（Donald Francis Tovey）。托維廣為人知的是他觀察深入的學術性樂曲分析，以及在百科全書中精闢的文章。可更重要的是，他是一位技藝精湛的鋼琴家。七歲的他首度聆聽姚阿幸演奏，之後自1894年托維十八歲起，他倆就曾數度合作演出。托維注意到姚阿幸不敵年紀，在技術方面有所減損：

　　　　有許多各年齡層的愛樂者，最多就是能夠感受到音樂中的快
　　　　樂與悲傷，對於合奏的概念也不出『要演奏在一起』這樣的
　　　　標準。當這樣的聽眾聽到演奏者發生了某種瑕疵，他們簡直
　　　　不敢置信，因為他們忘記了演奏家是人而非機器。於是就出
　　　　現了這樣的情況：當姚阿幸博士的愛慕者發現在他們聽得出
　　　　來的領域裡，博士發生了瑕疵時（其實有很多技術及表情方
　　　　面的層次是他們尚不認知的），他們覺得天簡直要塌了。可
　　　　是他們不理解的是，七十一歲的演奏家，真的不比三十年前
　　　　的他自己。

<div align="right">唐納・法蘭索・托維
《姚阿幸四重奏》<i>The Joachim Quartet</i>, 1902</div>

　　在同一篇評論裡，托維表示：「任何對於完美合奏該當如何有想法的人都會同意，姚阿幸四重奏在任何藝術性的重奏標準裡都已臻完美。」而且「姚阿幸四重奏的技巧已超越夢想中的炫技程度。」托維在此對姚阿幸室內樂方面的著墨多於獨奏能力，這點在其1907年為姚阿幸所寫的訃文可以再次看到：

> 對我們多數人來說（特別是年輕的一代），姚阿幸這個名字
> 代表的或許不是一位偉大獨奏家，卻是一位四重奏裡的主導
> 靈魂。另外三位支取他全方位的樂念，並從其獲取靈感。

唐納・法蘭索・托維

《姚阿幸》Joseph Joachim, 1907

　　不過當然，姚阿幸絕對不只是一位四重奏領導者。舒曼、布魯
赫、德弗乍克、布拉姆斯的小提琴協奏曲要不就是題獻給他，要不
就是諮詢之或由其首演。孟德爾頌小提琴協奏曲第二次的公演便是
由他擔任，更不用提貝多芬小提琴協奏曲的詮釋標準是由其奠立。
除此之外，他演奏的六首巴哈無伴奏小提琴奏鳴曲及組曲，也將這
些曲子引進成為獨奏小提琴的標準曲目。我對這一切的解讀是，姚
阿幸堅守了絃樂四重奏美學的和聲優先原則，從不曾隨波追逐十九
世紀後半葉在獨奏圈愈來愈流行的橫向「高導音」潮流。所以，蕭
伯納口中的「姚阿幸模式」是不是一種和聲優先於旋律的音律環
境？是不是一種相反於ET高導音，以及時興獨奏風格的執念？其
他證據顯示：是的，確然如此。

　　姚阿幸是第一批有留下錄音的小提琴家，所以第三種他對我
們的討論提供之貢獻，是透過他1903年的錄音。雖然有些在今時錄
音中不可能被容許的技術缺陷（這是早期錄音的普遍特色），而且
經常出現錄音過程的雜訊及嘶聲，我們還是可以聽見姚阿幸演奏的
特色。透過將CD化的該錄音輸入頻率計算軟體，我們終於有可能
科學地取得姚阿幸演奏的音程數據。當然這裡還是有些問題，例如
當時錄音的器材極不穩定，使任何一個長音的頻率在過程中都會上

下變化。而且即使載體換作今日的CD，弓壓變化仍然會造成音高的細微改變。可是在姚阿幸的錄音當中，我們有足夠的聽覺量及可以用軟體偵測計算的音程，足以確定他的大三度窄於ET，特別是在雙音的情況。在巴哈G小調奏鳴曲第一樂章慢板的第15小節，一個G—B的大三度測出為389.26分，而樂章終了的小三度音程則測出313.36分。這些雖不是純大三或純小三（前者應為386.31分、後者應為315.64分），但它們十分接近，尤其若是相較於其與ET的差距（400分和300分）。另外，在他錄的巴哈B小調組曲嘉禾舞曲中，一個顯著的減五度量出605.95分，如果是純的話會是609.78分。再一次：雖不完全純，但遠比ET的600分靠近！

　　想要論述姚阿幸試圖靠近純律，那麼他如何為空絃定音就非常重要！如果他的空絃是用純五度（比ET還寬）定音，那麼窄的大三、寬的小三就不會是理想系統，而原因應該顯而易見。圖例16為提琴家族三種主要樂器的空絃圖。

　　如果所有空絃之間都調純的五度（702分），那麼大提琴和中提琴外側絃的A—C小三度將會來到甚窄的294分，這是因為相形較寬的三個五度（C—G、G—D、D—A）會將A推得很高而和C極為靠近。但最大的代價，則是介於中、大提琴最低音C和小提琴最高空絃E間的距離，會被擴張到408分，成為畢達哥拉斯大三度，亦即甚至比ET大三還要寬！這已經超過一般人（甚至今人）能夠

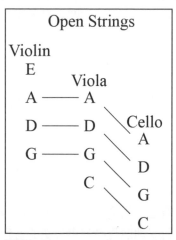

圖例16
提琴家族空絃圖

忍受的程度了。事實是，高導音、寬大三、寬五度空絃將會造成難以忍受的和聲。四重奏曲目中有一段極具代表性的空絃調音樂段，便是以下的貝多芬絃樂四重奏Op. 127。

　　此處的大提琴和中提琴勢必須要用空絃演奏其C和G，而第二小提琴則必須用空絃處理其E；因為A絃被C佔據，如用A絃處理該E就可以使其低一些，讓和聲較為理想（譯按：其實第一小節是可以的，用第三把位或第四把位在D絃和A絃上處理之，但是接下來的四音和絃仍然無法有效克服）。再者，由於音量是ff，這個由純

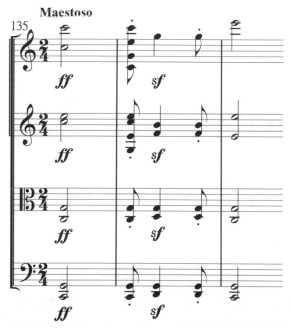

譜例3
貝多芬絃樂四重奏No. 12 in E♭ Major, Op.127, 第一樂章135-37小節

五度空絃組成的過寬大三度會進一步被放大惡化，因此這通常會促使演奏者將空絃調窄以改善該情況。ET的大三度雖然仍不是最理想，但比起上述的違和感較小，而四位樂手只需將空絃間距全部調窄2分（即ET的700分五度），就可以製造一個400分的C—E大三度。當今多數絃樂四重奏就是這樣處理的。依照這個邏輯，如果姚阿幸在1903年時想取得比ET更悅耳的大三度，他應該要把空絃五度調得比ET還窄。他有這樣做嗎？確實有！

在巴哈的B小調布雷舞曲裡，比對姚阿幸有使用空絃的和絃，我們發現他的空絃間距如下：

A—E　　698.09分
D—A　　700.35分
G—D　　697.41分

平均起來我們得到698.62分，與進階六畸點三度二等分系統的698.37分極為接近！在同一位作曲家的G小調奏鳴曲裡，姚阿幸則把空絃調成：

A—E　　700.39分
D—A　　697.50分
G—D　　698.98分

這裡的平均則是698.96分，至於兩次空絃調音的差異是否考量不同調性而刻意調節，我們不得而知，不過總體來說結果十分接近。這個結果最令人詫異的是，姚阿幸的空絃定音和前述艾雷斯旗下頂尖鋼琴調音師調出來的平均結果，幾乎不謀而合，也就是：

A—E　698.6分

D—A　698.4分

G—D　698.5分

C—G　700.7分

　　G—D—A—E（小提琴的空絃）平均下來是698.5分。不過如果加上中提琴和大提琴的C—G五度，得到的結果會是699.05分，而這個數字和姚阿幸演奏的數值的差異僅有1/10分，也就是一個半音的千分之一！

　　這一切讓我更加相信，雖然潮流是朝向高導音（特別是在獨奏家的圈子裡）但仍有很強的傳統是在合奏的和聲狀況下，偏愛悅耳的大三度與小三度。基本上這是我們一談再談的十八世紀進階六畸點三度二等分、八度55分割系統的延續。這對於像姚阿幸這樣以絃樂四重奏為事業重要核心的音樂家來說（相較於需經常與ET調律的鋼琴合奏的獨奏家）可能相對更容易逆勢反動，事實上他（們）也更需要堅持舊傳統以維護合奏時和聲的品質。三和絃裡窄的大三度意味著導音和主音的距離會遠一點（不會是「高導音」），相對地小三度也必須寬一點，變化半音也必須窄一點，一切都環環相扣。無可逃避的結論就是：即使進入了二十世紀，一些最頂尖的音樂家仍然沒有採用ET。

　　另一方面，當姚阿幸在謝絕平均律，以擁抱和聲為優先的同時，另一些演奏家則往相反的方向而去，採用寬的大三度、高的導音。薩拉沙泰在他1904年的巴哈E大調前奏曲錄音中（記得嗎？薩拉沙泰的音準是蕭伯納認為「理想」的音準），測得的大三度平均是406.33分。看樣子同為西班牙人的卡薩爾斯提倡的「高張力音準」是前有古人。我猜想薩拉沙泰的高導音（無論其為和聲或旋律

取向）會讓即使是今時的小提琴家都眉毛為之一揚，甚至從椅子上跳起來。這些「高導音」的代價，就是當你為了想讓橫向旋律的行進聽起來更刺激、更有方向感而讓導音極度導向主音，縱向和聲就必定受到侵犯甚至遭到破壞。薩拉沙泰的導音非常、非常地高，但即使是ET大三度構成的導音位置，在進入二十世紀初期的許多頂尖作曲家、演奏家心中，都已經足以破壞和聲。

　　或許對於這股高導音風潮最諷刺的文字記述，來自於我們先前見過的，提倡非平均鋼琴調律的阿方索・布隆迪爾：

> 一個音樂上的全音，理想上可分割為九個稱為畸點的單元，其中四個組成一個自然半音，另五個組成一個變化半音。因此，舉例來說，C#要比Dь來的高一個畸點。

<div align="right">

阿方索・布隆迪爾

〈鋼琴及其調律〉出自《音樂百科與辭典》

"Le Piano et sa Facture," in Encyclopédie de la Musique et Dictionnaire du Conservatoire, 1913

</div>

　　我們可以看見，八度55分割的概念在這裡被翻轉反向利用，來為「高張力音準」背書了[14]！不過至少，這說明了全音九分割的概念在1913年時仍然存在，而且九個畸點無法對半等分成二個相同大小的半音。無論ET在二十世紀第二個十年如何席捲歐洲音樂圈，它還未成為一種全然壟斷的態勢，暫時還不是……。

[14]　表面上看來55分割語彙，可實際上如果反向解釋，四個畸點組成自然半音、五個畸點組成變化半音，那麼布隆迪爾的八度只有53個畸點，而不是55個。請看：五個全音（5×9＝45個畸點）加兩個自然半音（2×4＝8個畸點）等於53個畸點。而53分割的畸點本身也會比55分割的畸點大，因為1200/53＝22.64分＞1200/55＝21.82分。

阿方索・布隆迪爾
Alphonse Blondel

布隆迪爾自1873年起擔任巴黎德高望重的艾拉德（Erard）鋼琴公司老總，1935年逝世的他也是《音樂百科與辭典》 *Encyclopédie de la Musique et Dictionnaire du Conservatoire,* Paris 1913的撰文者之一。做為鋼琴設計、製造師，他反對當代美國式的交叉排絃新設計，堅持舊式的平行排絃聲音較佳。然而這間鋼琴公司最後還是屈服於新設計，因為該公司生產的鋼琴雖然音色細膩柔美，音量方面卻無法與新式設計抗衡，而能夠與大型管絃樂團匹敵的音量，是新一代獨奏鋼琴家要求的重點。

一個歷史上有趣的點，是布隆迪爾習慣署名為 A. Blondel，而這簡化的縮寫使他在一些歷史記載中和同時期另一位人士Albert-Louis Blondel經常被混淆（應該說無法得知是否為同一人），後者是1875年創立的法國運動家協會"Club des Coureurs"的創辦人。

第九章
無人在乎者的冥域

「在經常性地聆聽平均律音階後，耳朵會習慣到不只是容忍其音階，甚至喜歡之多於其他調律，至少以旋律線來說是如此。」

萊奇（James Lecky）
〈調律〉出自《音樂與音樂家辭典》（1890）
"Temperament," in A Dictionary of Music and Musicians, 1890

　　十二平均律是如何席捲音樂世界的，很值得認真探究。一開始它只是十九世紀中葉之後的一個想法，卻在1917年後發展成為舉世標準。其普及程度到了今日，多數音樂家甚至只知道十二平均律，連其他律的存在都不知道，或以為其他的律無關痛癢。非平均律系統被打入諾貝爾獎得主梅達沃（Sir Peter Medawar）所稱的「無人

在乎者的冥域」（the limbo of that which is disregarded），如此流落在現代音樂家集體的感知雷達之外，它們的存在無人聞問。即使是早期音樂專家，也有很多人以為1800年之後ET就成為普世價值了。事實上，我希望我成功地證明了，ET最終確實成為壓倒性的主流，但時間要到1917年之後。即使1850年間就有人說ET已是標準調律，但經前驗證那只是口惠。那麼1917年究竟發生了甚麼事，讓ET被推上了武林盟主？

當今最是觀察入微且文筆燦花的調律專家馬克・林德利（Mark Lindley）認為有好幾方面的因素，特別和當時的鋼琴音色及演奏風格有關：

> 平均律準確來說是現代演奏型鋼琴先天的聲響特性。現代演奏鋼琴在設計音響特性時，就已經設定平均律為其聲學結構目標。其與平均律親密結合的情況，與先前的鋼琴及其所處時代對理想調律結合的情況如出一轍。布拉姆斯或佛瑞的同音異名和聲使用法，或是德布西令人迷醉的色彩，或是魏本別緻從容的織體，或是刁鑽流暢的爵士樂和聲語法，在在都仰賴平均律的彩度。

<div style="text-align:right">馬克・林德利
〈調律〉出自《新葛羅夫音樂與音樂家辭典》（2001）
"Temperaments" in The New Grove Dictionary of Music and Musicians, 2001</div>

以上說法非常真切。現代鋼琴的特點之一就是其「去泛音化」。當琴絃張力像現代鋼琴這麼大的時候，會開始有泛音失真的情況。調音師必須要將八度「撐開」以使全音域聽起來是準的，也

就是高的八度愈高、低的八度愈低。這種特性使得泛音延伸不那麼重要的調律系統得以發揮。再者，十二音列音樂變化音模稜兩可的特色也偏愛音階音沒有差異性的系統（例如G#和A♭是同一個音），既不因為是旋律性的導音而高一些，也不因為是和聲性的而低一些。此外，去功能性和聲語法之興起（例如德布西和聲之無導音設置）亦更適用無差別化、等距化的全音和半音。因此當時序來到1917年，上述潮流臻於巔峰，ET的主導地位也就水到渠成了。另外，二十世紀初，演奏型鋼琴的設計已經和今時的鋼琴相同，在當時鋼琴上能夠發揮的聲響性能，在今日鋼琴上並無不同（即使今天我們演奏幅員更廣闊的樂曲，而不僅是1917年之後的作品）。一個世紀半以來，鋼琴的快速演化在彼時突然抵達終點，聲學設計與觸鍵機構從此標準化，而後續的工業進步更幫助其製程加速，以及勢之所趨的普及化：

> 一次大戰伊始，鋼琴不僅已經國際化，更是遍地開花地普及了起來。你不再僅僅會在富有家庭的起居室裡見到它，它已經進入一般升斗小民的家中，成為近乎必備的家俱，更是家家戶戶自豪與樂趣的來源。

<div align="right">

埃爾利希.（Cyril Erlich）與古德（Edwin M. Good），
〈鋼琴〉出自《新葛羅夫音樂與音樂家辭典》（2001）
"Pianoforte" in The New Grove Dictionary of Music and Musicians, 2001

</div>

鋼琴的普及化，同時也讓我們想到其與同時代民主意識之抬頭不謀而合。是一個怎樣的巧合讓鍵盤樂器之「解放」（從即使是無意識的非平均調律，到如何準確以平均律調音之工具書的出版）與

蘇聯共產革命發生在同一年？那可是歷史見證「社會平等」概念之巔峰啊！以此觀之，ET幾乎可以被泛政治化：一種完全民主的音樂系統，其中所有的音和所有調性都生而平等，並且被賦予同等權利。於是在這所謂的「美國世紀」——美式民主被推銷到全世界的世紀，這個有史以來「最民主」的調律似乎也就搭了順風車，叱吒直至今日。

　　民主與資本主義也出現在ET進入管樂器之設計裡。十九世紀末見證了業餘管樂團在美國最興盛的榮景，一直持續到二十世紀20年代。試想梅雷迪斯威爾遜（Meredith Willson）的《玩音樂的人》*The Music Man*，那背景設在1912年愛荷華州河流城令人陶醉的氛圍，及故事中那或真實或虛構的管樂團。同時期英國也有類似的光景，只是繁榮的是公司行號的管樂團，例如1996年的電影《奏出新希望》*Brassed off*裡所呈現的煤礦工人管樂團。應運而生的商業面貌是，為了應付大量而快速增長的樂器需求，樂器製造商必須截彎取直抄近路。從前為了應對非平均調律而能夠微調音準的樂器，它們的製造程序和方法太費時費工了；簡化、制式化、ET化的樂器設計和製程才能趕上蜂擁而至的訂單，否則難道錢要給別人賺嗎？管樂團確實可以讓人人皆玩樂器，但是在一個市場導向的社會，只有ET樂器能夠滿足供需。

　　同時間，特定哲學思潮使得ET找到依歸，且也是讓ET出頭而其他非平均律沒落的重要原因，譬如：實證主義（Positivism）。實證主義當然源遠流長，但它是在十九世紀中葉透過孔德（Auguste Comte）在其著作《實證哲學》*Cours de Philosophie Positive*，巴黎，1830-1842的論述，取得被認知的經典型態。總體來說，實證主義追求用可驗證的經驗來證實知識或信念。由是，它排斥無法透過數值化資料或有記錄的證據去研究之事物。可想而知，像音律這種將

聲音分割成極細微單位的複雜、玄妙情事，在實證主義抬頭的世界裡，自然會偏袒像ET這樣秩序明瞭、具備明顯單純性的選項。

ET看上去是用數學方法「解決」了調律問題，並且將非平均調律體系裡不同調性之間的差異性「熨平」了。實證主義系統傾向用驗證過的理論架構做為前進動能及參考點，舉例來說，像是默里‧巴伯（Murray Barbour）那本長期以來被當作最權威的調律歷史專書：一開始這本書是1932年巴伯在康乃爾大學的博士論文，之後才以書籍樣貌出版。巴伯後來承認，其實在他開始寫這篇論文之前，他從來不曾聽過任何ET以外的調律長甚麼樣子。很明顯他的論述完全以ET為中心，其他的調律被拿來比較時都是受到負面評比的！例如說，他描述一種調律（基本上就是瓦羅蒂-Valloti的調律，其也是如今演奏十八世紀音樂極有效並且普遍使用的調律）時，竟然稱之為「走音的鋼琴」！非平均調律要如何在這樣的基礎上與ET比較？然後他又從無障礙轉調的功能性批評其他調律，可是這樣的邏輯不太對吧？「除了ET以外沒有其他的平均律」？這也蠻像廢話的，他可能忘了，早在1850年時，普爾就曾說ET的和絃「全部平均地不準」。

拜實證主義在科學方面的興盛之賜，二十世紀初葉見證了古早以來便存在的關於生命哲學的兩造角力之決定性勝負：生機論與唯物論。生機論者看生命從其變化性、不可測性、無法定義性著眼；唯物論者則見力量與進步於事物之規律化。唯物論者認為生命可以簡化為物理、化學、數學的微體系，如果某樣事物可以被科學解釋、歸納為理性的秩序，那它可能比較接近自然界的真理，而非人為的混亂。由是觀之，非平均律被視為生機論者的產物，而平均律被視為符合理性主義、實證主義的理想乙事，也就一點都不奇怪了。有甚麼比將一個八度等分成十二分，同時將十二個五度等值調

整且調幅一致，更具備科學上的優雅感？可是請面對一個事實：除了八度以外，這個做法裡面沒有一個音程符合自然律當中的音響比例。二十世紀屬於唯物論者，以及他們覺得美的調律：ET。

另外一個哲思似乎也對ET的霸權做出了貢獻：一元論。以下論述清楚明瞭地呈現一元論的精神，語者是艾略特（T.S.Elliot）在牛津大學的導師哈洛・姚阿幸（Harold Joachim），正巧他也是小提琴宗師姚阿幸的侄兒：

> 真理只有一個，其為全覆性的，包裹一切；所有思維與經驗都在其認可之內運行，並生成自其各種變化的樣貌。這點我從未懷疑。

哈洛・姚阿幸

《真理的樣貌》*The Nature of Truth*, 1906

任何科學探究都容易迷醉於一個能解釋所有事情的理論，一個能夠將複雜事物、複雜系統用最簡單明瞭視角說明透澈的方法。在歷史上無數次地試圖將八度分割、將或者部分或者全部的五度予以不同程度之調節，以求在聲響美與機能性中求得平衡的嘗試之後，人們終於找到、得到了一個真正平均的調律，想必讓他們大大地鬆了一口氣。可我要在這裡說，將ET視為單一信仰是錯誤的，非平均調律被打入「無人在乎者的冥域」的情形該終止了。在這後現代的世界，我們應該要認清ET並不是唯一，更不該是我們用以演奏大部分今天仍被演奏的音樂之最佳解決方案。我們反倒應該用一種擁抱的態度，去正視音樂的真實面貌。而這事實上正如實用主義者威廉・詹姆士（William James）的名句所云，是一種「繁榮、嘈雜的困惑」呢！

第十章
那麼然後呢？

「沒有任何真實的和聲靈感是出自於平均律。」

唐納・法蘭索・托維
〈和聲〉出自《大英百科全書》 *"Harmony," in Encyclopædia Britannica,* 1929

任何在那更具彈性的非平均律中成長的優秀敏感音樂家（譬如托維），都很清楚無條件接受ET會失去甚麼。ET並不是一個能夠讓和聲美感得到發揮的系統，因此當然也不是一個基於和聲思維的系統。任何生於二十世紀之後的人，基本上都沒有機會接觸到ET以外的音律系統，當然也就無從判斷ET相較於其他系統的好處和壞處在哪裡。人們用這片遺忘的盔甲把自己武裝起來，聲稱除了ET以外的調律都不過是歷史事件。還好，這件盔甲在古樂復興運動的能量衝撞之下出現了裂縫。裂縫來自於古樂復興運動找到充足

唐納·法蘭索·托維爵士Sir Donald Francis Tovey

　　托維爵士是近代
音樂史非常重要的人
物。1875年7月17日他
生於依頓（Eton），
1940年7月10日逝於愛
丁堡，身兼鋼琴家、
作曲家、大學者。其
父是依頓學院（Eton
College）的教授，
卻決定讓兒子在家學
習，由蘇菲·懷瑟
（Sophie Weisse）
訓練其成為鋼琴演奏
家。托維是位縝密的
音樂家，八歲就已開
始作曲，十九歲成為牛津大學貝利奧爾學院的納圖希學者（Lewis
Nettleship Scholar）！同一年他開始和姚阿幸的絃樂四重奏同台演
奏，合作關係一直持續到1914年。二十世紀初期，他專注於成為炫技

的說服力，認為早期音樂應該要用適合、恰當的調律來演奏或演
唱，即使大多數當代主流演奏家嗤之以鼻。例如小提琴家帕爾曼
（Itzhak Perlman）就曾反諷地說，追求調律的時代正確性這樣的概
念「在課堂上很動人」。

獨奏家及作曲家，並且頗有斬獲，在柏林、倫敦、維也納等音樂重鎮
都得到好評。

　　1914年7月，托維受聘於愛丁堡大學任教授職。托維本人從來不
把自己看做音樂學者，他覺得音樂的傳記、考據部分枯燥乏味，而其
從事者令人生厭。不過，他仍然於1914到1915年間在愛丁堡大學推
出了為人津津樂道的歷史主題系列音樂會，並在1917年創設了「萊
德管絃樂團」（Reid Orchestra），其至今仍是愛丁堡文化風景活潑
的一環。托維為萊德管絃樂團所寫的歷年樂曲解說精闢、幽默，充滿
內觀的亮光；後來被集結成冊，成為六鉅冊的《音樂分析論文集》
Essays in Musical Analysis, 1935-39。此外他也為第十四版的大英百科全書
Encyclopædia Britannica, 1929撰文多則。托維在1935年受封為爵士。

　　做為樂團指揮，托維為其音樂帶進豐富且深入的見解，但指揮這
件事卻並非他的強項。是他的智識、語文丰采、音樂理解，以及個人
藝術性成就了他的不平凡。聽聽另一位不平凡的音樂家怎麼說吧：

　　「簡言之，我認為托維是古往今來最偉大的音樂家之一。」

<div style="text-align:right">

帕布羅・卡薩爾斯（Pablo Casals）
《悲與喜》*Joys and Sorrows,* 1970

</div>

　　時至今日，你仍然常常會聽到人們引用巴伯的話，說巴哈的
音樂用任何ET以外的調律演奏都會可怕刺耳。他們甚至還將ET的
正當性歸因於巴哈的《平均律曲集》，如你所知，其四十八首前奏
與賦格探索了所有十二個大小調。在早期音樂的演奏場域，不管你

用甚麼調律來處理其他的作曲家（譬如同是德國人的泰勒曼的樂曲），人們總能用巴哈舉證來推翻你強調調律的重要性，然後說其實用ET就對了。這樣的情形終於在2005年徹底終結。鍵盤音樂學者與演奏家勒曼（Bradley Lehman）破解了巴哈所謂的「平均律」（das wohltemperierte）究竟是甚麼，並且在這一年將其研究結果出版。毫無疑問地，勒曼解開了這個謎團，而對於向來以為巴哈「平均律」指的就是ET的人們來說可真是壞消息，因為原來它根本就不是！沒錯，它是一種獨特的調律，但仍然是循環調律家族中的一員，極為類似同時期另外一位音樂家約翰‧喬治‧奈哈特對音程所做的調節：可以讓十二個大小調都能使用，但仍偏袒某些調性！事實上，我們先前在圖例7看到的非平均調律範例，正是勒曼研究破解所發現，巴哈所選用的是"Well-Temperament"（理想的調律），而不是ET！因此，不管巴哈在所有調性裡如何高度使用變化音寫作，ET擁護者都再也不能把老巴哈推出來當ET的門神了。

對你我來說，這意義在哪裡？我認為這意義就在於：當你我在演奏任何過往作曲家的作品時，都應當重新審視其所應該選用的調律，其原因絕對不只是歷史考據層面而已！而是如此這般，我們才知道這些偉大作曲家在構思這些作品時，他們心中對其想像的真正聲音樣貌！如果你是一位鍵盤音樂演奏家，這意味著調節、平衡、搭配你所選用的樂器和曲目，以讓各樣可選用的調律將曲目中的音階、音程、和聲適當發揮。當然，某些樂器相較於其他樂器要來得容易重新調音，譬如管風琴好了，要完整重新調整其調律可能需要一整個月的時間，這可能就不是能夠經常為之的事情。不過，如果你是鋼琴家，且經常演奏的曲目是貝多芬、莫札特，那麼你真的應該認真考慮將你的琴（即使它是現代史坦威演奏琴）重新用非平均律的設定試看看！如果你好奇這樣做可能會有甚麼結果，推薦你

聽聽柯坦（Enid Katahn）錄製的兩張CD：《調律之下的貝多芬》
*Beethoven in the Temperaments*以及《六度音調》*Six Degrees of Tonality*。
你可以聽見這些曲目用彼時的樂器、用各種不同調律定音，所彈出
來的不同聲響。就算你今天要彈的是舒伯特的降G大調即興曲，試
著用巴哈、莫札特所認可能夠在所有調使用的調律聽聽看，難道不
是件令人興奮的事情？

　　本書的焦點，迄今比較是在非鍵盤樂器的演奏者，他們能做甚
麼或者該怎麼做，而非在各類鍵盤樂器。絃樂手、管樂手、歌手，
都擁有或多或少的自由度，能將特定音高放在自己可以決定微調幅
度的位置。歷史一再證明，這些樂手的優勢就在於他們不需要將特
定音高（尤其是臨時升降音）總是放在同一個位置，而可以依據當
下和聲背景調節高低。不過，由於這些樂手同樣也需要偶爾和鍵
盤樂器一同合作，所以兩者之間能夠熟悉彼此具有相容性的調律系
統，顯然非常重要！

　　因此，當我發現姚阿幸的空絃定音和艾雷斯所記載維多利亞
時期的所謂平均律五度多麼雷同時，我真是覺得有趣極了！或者你
會訝異於巴哈所謂「理想的律」窄化五度的程度，和當時提琴家族
的空絃定音一模一樣？另外，我們雖然沒有勒曼的「羅賽塔石」
（Rosetta stone，指他破解巴哈「理想的律」的直接證據）來「破
解」莫札特所使用的調律，但我們仍然能夠透過分析莫札特給阿特
伍德的作業，來推敲阿瑪迪斯所使用的調律。關於這點，切斯那
（John Hind Chesnut）這樣說：

　　　　粗略來說，這些音高在c到e的相生五度之間，承襲了六畸點
　　　　之三度二等分調律系統，而後再逐漸分歧……這明顯證實這
　　　　個調律（譯按：指莫札特的調律）絕對不是平均律。我們可

以看出阿特伍德的音程比較表當中羅列的兩種調律，在非鍵
盤樂器部分使用的是進階規律三度二等分系統，而鍵盤樂器
部分則是某種型態的非平均調律。

切斯那

〈莫札特的音準教學〉*Mozart's Teaching of Intonation*, 1977

　　巴哈是這麼想的，莫札特是這麼想的，十九世紀末最優秀的
鋼琴調音師是這麼想的，十九世紀最偉大的小提琴大師之一也是這
麼想的。我們是哪根蔥，竟意圖和這樣的共識扞格？這幾位可不僅
是理論家而已。如果我們今天所演奏的古典曲目之大宗所處時代的
鍵盤樂器，在與提琴家族空絃重疊的音域之五度應該用六畸點之三
度二等分的比例予以窄化，那我認為對現代絃樂手來說，建議他們
的空絃用六畸點之三度二等分調律予以窄化，應該是再合邏輯不過
的，無論是否要與鍵盤樂器合作。窄化的程度則是ET五度與純五
度差距的一倍寬。我知道這對許多人來說是極不開心的消息。絃樂
手非常習慣調純五度的空絃，因其令人感覺安心，好比杳無人跡的
熱帶海灘上那滑過你腳趾間的細柔白沙。可是有經驗的絃樂手知道
將空絃調成純五度是行不通的。中、大提琴的最低音空絃C到小提
琴最高音空絃E的大三度，將會讓人無可容忍。[15]
　　有趣的是，有一些職業古樂演奏家卻抗拒這麼做。即使他們極

[15]　鄺慈對絃樂的空絃調音也有話要説：
　　「將絃樂的四個五度調寬，會造成其與大鍵琴產生過大的落差……這可以説是不那麼
　　在乎從音樂中得到滿足感的業餘者才會犯的錯誤。仔細的、有經驗的、愛音樂並且用
　　心演奏以悦取精細耳朵的藝術家，是不會犯這種錯的。」

鄺慈

《橫式長笛演奏法》*Versuch einer Anweisung die Flote traversiere zu spielen*, 1752，第16/7章

少同時演奏空絃，即使他們必須和以六畸點之三度二等分調律的鍵盤樂器及魯特琴合奏，即使他們也堅持六畸點系統裡頭所規範的三度，他們還是不願意放棄空絃的純五度定音。曾有這樣的絃樂手告訴我，不管伴奏樂器是甚麼，他們就是要調純五的空絃。可是當我用頻率偵測器測量在他們錄音演奏中的空絃時，他們事實上和鍵盤樂器是一樣窄的。就如同那些十九世紀的鋼琴調音師以為他們調的是ET而實際上卻不是，這些絃樂手以為他們調的是純五，實際上也並不是。何況，早期絃樂技巧使用大量空絃，當然它們的音高應該要和鍵盤樂器吻合。

　　統整一下我的建議。絃樂手可以將空絃五度調得比ET再窄一點點，大三度請拉得甚窄，小三度則略寬；再者，在演奏橫向旋律時，遇到降記號請拉得稍高些，升記號則反之稍低些。我知道這和直覺是衝突的，但這些原則可以讓絃樂手更趨近十八世紀理論家及作曲家構思和聲的聲響基礎。以上是理想的目標，因為特別是在ET裡被忽視其應為協和音程的三度能夠比較靠近物理上純的三度。事實上，它們會介於ET三度與純三度位置之間，雖然還不是純的三度，但比ET好的多。還有一個重要的撇步：請讓全音較ET稍窄，並將自然半音與變化半音做出差別。自然半音應比變化半音寬一個畸點，也就是九分之一個全音。例如說，大調音階或小調音階都應只有較寬的自然半音（或可看之為小二度）；變化半音（也就是使用同音名的半音，例如C到C#、D♭到D）則使用較窄的、佔全音九分之四的小半音。

　　當以上都已經確立，如果該和絃長度夠長、足以讓其發酵，或者該處音樂情狀適合強調純五，確實可以再行考慮將五度撐開到純五的位置。因此，與其在ET的調律環境中追求純三，我建議不如在具彈性的六畸點環境中適度輔以純五。雖然瓜奈里絃樂四重奏

的第一小提琴史坦哈特不是從調律沿革的思維出發，但我相信他所舉例的一些從ET偏離，並需格外注意縱向和聲的做法，是類似、實務性的妥協。我先前總結的橫向旋律處理方式容易將和聲導向純律，並且比較靠近進階六畸點之三度二等分系統，也較偏離ET十二平均律。現實狀況中，沒有必要，事實上也不可能要求器樂手將這些音程演奏到「分」的準確度，好比「高張力音準」所主張偏離ET的程度，更只是極為籠統的主觀。我再強調一次，任何往我所總結建議的方向而去的調整，都會讓整體和聲更好。因此，相對於「高張力音準」，若是硬要給我所建議的系統命名，我想或許可以稱之為「和聲式音準」（harmonic intonation）。

花了不少篇幅談絃樂，人聲顯然相形之下又更自由了，它們不僅在音高上擁有無限彈性，甚至連絃樂的空絃定音限制都沒有。許多人認為歌手應該完全採用純律：五度純，三度亦純。但如同我先前已提，我不認為對於大多數1700年之後所寫的音樂來說，這會是個正確的方案。基本上，我不認為相較於六畸點之三度二等分系統，純律會更適用於採用功能和聲的調性音樂。別忘了，早期倡議八度55分割的妥思本身就是一位歌手，而八度55分割基本上與進階六畸點之三度二等分系統如出一轍。

管樂手應當也能處理這當中大部分的音高調整。長號基本上當然是「全可調」，小號也可運用其調音滑管重新適應。至於其他管樂器（好比長笛與雙簧管），就樂器本身構造來說會困難些，但其實這些樂器的專業樂手都很習慣用各式各樣方法微調音準（例如嘴型、氣速、指法等），因此運用同樣這些方法，也是可以重新調整、適應的。可能嗎？是的。值得嗎？這要由樂手自己決定。我相信一旦敏感的樂手真實聽見採用「和聲式音準」、遠離嚴重妥協的ET音準之後的美好音響，他們應當會義不容辭地起身追求。至於

在大型合奏狀況裡（例如管絃樂團），進一步需要整合共識的就是
個別樂手調節幅度的趨向一致了。

於是，這就把我們帶回了原點，我寫本書的初衷：為什麼像
指揮大師杜南伊這樣爐火純青的藝術家，無法解決貝多芬第九號交
響曲接近開頭的那個降B大調和絃？讓我們再來重新審視一番。首
先，在D小調和絃裡的F需要比ET稍高一些以再更靠近純小三；再
來，對應於降B大調和絃裡的三度音D，往下大三度的B♭也必須要
高不少以脫離過度妥協的ET位置，同時這個位置也才會和現在已
經升高了的F構成一個較正確的完全五度。我的推測是，這個降B
大調和絃對於杜南伊大師和克里夫蘭交響樂團來說怎麼聽都不對的
原因，就是ET。在多數情況下，當代音樂家或許早已習慣ET的失
真大三度，但在這樣一個頑強的和聲情狀下，又是在泛音極為敏感
的卡內基廳，ET大三再也不能讓人容忍，因為它是如此地遠離純
的大三。

那麼，卡薩爾斯倡議的「高張力音準」呢？事實上薩拉沙泰的
錄音（他比卡薩爾斯年長30歲）以及蕭伯納的分析共同透露，卡薩
爾斯並沒有發明這個主意，他其實是追尋了一個西班牙傳統[16]。如
果樂曲主要服務獨奏者，和聲元素至為次要，那麼「高張力音準」
的高導音或許在許多人聽起來是順耳的，甚至更為滿足，特別愈是
靠近我們時代的音樂。就連中世紀的葛利果聖歌那原初的、沒有和
聲使事情複雜化的單旋律音樂型態，都受惠於升高的旋律性導音而
聽起來更有張力[17]。既然沒有和聲伴奏，何害之有？但如果情況是

[16] 不過，諷刺的是，卡薩爾斯據說既不喜歡姚阿幸的音準，也不喜歡薩拉沙泰的。

[17] 超過四十年前，音響學家布姆斯利特（Paul Boomsliter）和克婁（Warren Creel）
發表了兩篇研究，指稱在沒有縱向和聲的束縛下，人類較喜歡畢達哥拉斯三度。換句
話說，不管受測者是否曾受音樂教育，寬的大三度和偏向主音的導音似乎在橫向旋律

鍵盤樂器伴奏，或者獨奏音樂本身有很強的和聲性，我認為演奏（唱）者就應格外注意樂曲的縱向織體。至少，約束高張力音準的使用。

　　卡薩爾斯的辯護士布魯姆（David Blum）記錄了1960年的一段往事，儘管其真實性令人生疑，但他是如此記述這樣一位「並非沒有天份」的女大提琴演奏者如何對大師的音準起先感到不以為然：

> 卡薩爾斯極為重視在絃樂手初學時期就建立他們「高張力音準」的觀念。至於明顯從小就以鋼琴音準為聽覺判斷標準的樂手，他則不厭其煩地重新訓練他們聽覺及手指按絃習慣。「再有天份的樂手，如果在初學期間忽視了這部分，往後就很難更正了」。有一次在卡薩爾斯的柏克萊講座上，我就親眼見到一個這樣的例子：一個並非沒有天份的大提琴演奏者，卻明顯從小就受到平均律的洗腦。當她第一次聽到卡薩爾斯的演奏，她表示：「這演奏太美太美了！可為什麼他老是走音？」
>
> 布魯姆
> 《卡薩爾斯與詮釋的藝術》Casals and the Art of Interpretation, 1977

　　她不如乾脆說「國王沒有穿衣服」好了。對卡薩爾斯的信徒來說，大師的指令就是唯一聖旨，可是對這位初出茅廬的姑娘來說，

上都顯得比較自然。這或許屬實，但我一再強調的是多數音樂型態免不了具有和聲元素，因此縱向考量應屬必要。布姆斯利特和克婁的研究請詳見〈和聲與聽覺的長模式假說〉The Long Pattern Hypothesis in Harmony and Hearing，《音樂理論期刊五》Journal of Music Theory 5，1961年第2期，頁2-30。以及〈延伸參考：旋律上無法識別的動態〉Extended Reference: An Unrecognized Dynamic in Melody，《音樂理論期刊七》Journal of Music Theory 7，1963年第2期，頁2-22。

她從單純聲響的角度對偏高的導音提出了疑問：音不準。我真想知道這位小姑娘後來怎麼了，如此誠實勇敢地挑戰權威。布魯姆筆下的她還頗被酸了一下：「並非沒有天份」。她是皈依了大師的教導呢？還是堅守自己的音準感（無論其源自於ET，或源自她自己內在的和聲直覺）？

帕布羅・卡薩爾斯
Pablo Casals

　　大提琴泰斗、鋼琴家、指揮家、作曲家卡薩爾斯在1876年12月29日生於西班牙加泰隆尼亞地區的埃爾文德雷利（El Vendrell），1973年10月22日在波多黎各逝世。雙親都是音樂家的小卡薩爾斯先嘗試學習了鋼琴、管風琴、小提琴，十一歲才最終選擇了大提琴。他在大提琴技巧上採取的實驗使得該樂器出現前所未聞的炫技華采，並且造就了卡薩爾斯非常個人化的風格。而由他發現、出土的巴哈無伴奏大提琴組曲，更是吸引他一頭栽入嚴肅的學術性研究，並且終其一生為該組曲著迷。西班牙攝政女皇（Queen Regent, Maria Christina）於1893年資助十七歲的他到馬德里音樂院深造，續於1895年送他到布魯塞爾。隔年，卡薩爾斯完成學習，回到巴塞隆納任教。

　　本書開宗明義就講了，我有兩個基本主張：一是在某些和聲環境，ET不見得是最理想的調律選擇；二是在ET壓倒性地成為武林盟主之前，音樂家們就已知道ET的存在，但不見得會選用之。我希望我成功地舉證了我的看法，更希望當代音樂家因此願意重新審視是否要用ET來處理所有類型的音樂。此外我也相信，在ET環境中唯一被當代音樂家接受的突變種：「高張力音準」，只有在獨奏情況或許適用，但在多數需要與他人合奏的情況（例如室內樂或管絃樂團），它並不合宜。真的，該是時候了，讓我們探索「和聲式音準」能夠如何強化調性音樂的音樂內容，無論其樂種為何，或者

卡薩爾斯的演奏從不浮誇。他追求音樂中的真與美，並以他驚人的專注力與毅力集中貫徹之。在卡薩爾斯的音樂裡，你會聽見毫無妥協的直接和單純。卡薩爾斯可以說是將大提琴這項樂器提升到具有獨奏能力和角色的第一人，老實說，其前無古人。1919年，他在巴黎協同建立了巴黎高等音樂師範學院（École Normale de Musique de Paris），同年也在巴塞隆納設置了帕布羅·卡薩爾斯管絃樂團（the Orquestra Pau Casals）。卡薩爾斯長期關注社會平等及人道議題，他也因此特別重視該樂團為藍領工人所辦的一系列音樂會。

1936年的西班牙弗朗哥暴政當道，並威脅要處決卡薩爾斯，因此他移居到西、法邊境在法國境內的普拉德（Prades）小鎮。1945年，當他認知同盟國沒打算要制裁弗朗哥的法西斯政權，遂宣布終止公開演奏以示抗議。一直到1950年他才打破緘默，隨一群聚集到普拉德的樂界友人為巴哈逝世兩百年紀念演奏，之後也開始新的錄音系列。卡薩爾斯的餘年從1956年開始落腳在波多黎各，並在佩皮尼昂（Perpignan）舉辦音樂節。此後他極少旅行演奏，除非是為了倡議世界和平的宗旨。

作於何時。[18]

我完全了解對許多音樂家來說，我的建議頗為激進，並且極有可能遭遇抗拒、懷疑，甚至被嗤之以鼻。某些音樂家可能會被我的立論說服，但仍然視非平均調律為潘朵拉的寶盒，不敢輕易開啟。另外一些則會嘲弄三度二等分系統龐雜的家譜，視其為無關緊要的瑣碎，當然更是會有一些人覺得這些讓他們不習慣的音程（不管是

[18] 即使在基本的ET環境中，演奏者都會發現瞭解了「和聲式音準」之後，對於他們解決從前無解的和聲拼圖極有幫助。

和聲的或旋律性的）聽起來就是「不準」。至少對一些第一次嘗試
或首次聽見的人來說有可能如此。可是我的經驗是，經過一個小時
左右、兩三個段落的實驗後，音樂家們多半就會開始體會非ET調
律在音樂上帶來的意義。我常說，僅只是因為前人怎麼做，不足以
說服現代人應當仿效，即使巴哈和莫札特的說法總該有些份量；使
其值得嘗試的原因很簡單，就是因為會讓音樂更好聽。而且請記
得，我並不是說「和聲式音準」應該要完全取代ET，成為又一個
獨霸的局面；而是，當代的音樂家應該要知道，ET並不是適用所
有音樂的唯一音律。

　　結束之前，我覺得有義務來聊一下抖音，因為調律的細微差
異太容易被大幅度抖音一舉消滅。事實上，教學文獻和早期錄音都
告訴我們，抖音在過去被視為裝飾音的一種，經常用來潤飾長音。
時至今日，抖音卻在絕大多數的絃樂教學裡被要求隨時都要有。其
實大有一種可能：當二十世紀初期ET稱霸之後，絃樂手為了掩飾
那非常讓人不適的三度[19]，自然地開始用加大幅度的抖音試圖讓它
至少不那麼刺耳。不過當然此處不是討論持續抖音如何毀了表現力
的好地方，那需要整整另一本書來探討。但是演奏者應該要明確覺
察，在那未曾將ET奉為圭臬的時代，抖音同樣被視為裝飾。暫且
不管你個人對抖音的品味如何，本書建議的調律調整應該無論如何
都會對和聲有幫助。因為耳朵會自動以抖音中心點為音高的頻率中

[19]　音樂學者馬克‧卡茨（Mark Katz）質疑，抖音幅度的加大源於早期錄音技術拾取
　　小提琴的音色不易。見其在《捕捉聲音：科技如何改變了音樂》*Capturing Sound: How
　　Technology has Changed Music*, Berkeley 2004中的章節〈出於迫切的美學：小提琴抖音與留
　　聲機〉*Aesthetics Out of Exigency: Violin Vibrato and the Phonograph*。小提琴家大衛‧道格拉斯
　　（David Douglass）告訴我：另一個因素是該時期的提琴家自覺需要追求極限擴張的
　　演奏音量。但是由於絃能夠承受的弓壓有其限度，過頭就會開始出現干擾泛音，而加
　　大幅度的抖音則能夠提高這個臨界點，允許更大音量被製造出來。

心，那麼將落指中心點移向和聲上更純的位置，自然就已經會改善和聲品質了！

　　最後，雖然我倡議低一點的導音以服膺和聲目的，而卡薩爾斯卻相反地倡議高一點的導音以滿足旋律傾向，我們兩個卻有一點是完全不謀而合的。請看，他是這麼告訴非鍵盤樂手的：

> 不要害怕偏離鋼琴的音高。不準的是鋼琴，鋼琴音階是經過調節的妥協下產物。
>
> 　　　　　　　　　　　　　　　　帕布羅・卡薩爾斯
> 　　　　　《他們這樣演奏》*The Way They Play*, 1972中口述

　　我無法說的比他更好了。現在，起身吧！勇敢地去嘗試看看！

這個辯證在於：如果學音樂的人們被教導非黑即白，一件事情只有這樣是對的而其他都是錯的，他們多半就會這般相信了。如果他們學得了平均律，同時也清楚其他調律方式，反而比較可能欣賞所有系統的美麗之處。

博桑基特（R.H.M Bosanquet）

《音程與調律的基礎教學》

An Elementary Treatise on Musical Intervals and Treatment, 1876

音程分數（Cents）表

下表羅列出各種音程在不同的調律下，以「分」（cents）來表述時的寬度。每一欄分別呈現：Interval（音程）、Example（音名舉例）、Ratio（整數比）、Just（純律）、ET（十二平均律）、Bach WT（巴哈「理想的律」）、Sixth Comma（六畸點三度二等分調律）、55-Division（八度55分割）。

Table of Intervals in Cents

Interval	Example	Ratio	Just	ET	Bach WT	Sixth-Comma	55-Division
Minor Semitone	C–C♯	135:128	92.2	100	94–110	88.6	87.3
Major Semitone	C–D♭	16:15	111.7	100	94–110	108.2	109.1
Minor Tone	C–D	10:9	182.4	200	196–204	196.7	196.4
Major Tone	C–D	9:8	203.9	200	196–204	196.7	196.4
Diminished 3rd	C♯–E♭	256:225	223.5	200	196–204	216.3	218.2
Augmented 2nd	C–D♯	75:64	274.6	300	294–306	285.3	283.6
Minor 3rd	C–E♭	6:5	315.6	300	294–306	304.9	305.4
Major 3rd	C–E	5:4	386.3	400	392–406	393.5	392.7
Diminished 4th	C–F♭	32:25	427.4	400	392–406	413.4	414.6
Augmented 3rd	C–E♯	125:96	478.5	500	496–502	482.1	480.0
"Perfect" 4th	C–F	4:3	498.04	500	496–502	501.6	501.8
Augmented 4th	C–F♯	45:32	590.2	600	594–608	590.2	589.1
Diminished 5th	C–G♭	64:45	609.8	600	594–608	609.8	610.9
"Perfect" 5th	C–G	3:2	701.96	700	698–704	698.4	698.2
Augmented 5th	C–G♯	405:256	794.1	800	794–808	787.0	785.4
Minor 6th	C–A♭	8:5	813.7	800	794–808	806.5	807.3
Major 6th	C–A	5:3	884.4	900	894–906	895.1	894.6
Augmented 6th	C–A♯	225:128	976.5	1000	996–1004	983.7	981.8
Minor 7th (lesser)	C–B♭	16:9	996.1	1000	996–1004	1003.3	1003.6
Minor 7th (greater)	C–B♭	9:5	1017.6	1000	996–1004	1003.3	1003.6
Major 7th	C–B	15:8	1088.3	1100	1094–1106	1091.9	1090.9
Diminished 8ve	C–C♭	256:135	1107.8	1100	1094–1106	1111.4	1112.7
Augmented 7th	C–B♯	2025:1024	1180.4	1200	1200	1180.4	1178.2
8ve	C–C	2:1	1200.0	1200	1200	1200.0	1200.0

Notes: As with the two Ds and the two B♭s, there are other possible Just ratios for some of these intervals: for example, 25:24 for a smaller minor semitone (70.7c), 25:16 for an augmented fifth (772.6c), and 125:64 for an augmented seventh (1158.9c). In this table I have given intervals that come closer to our usual scale.

尾註

前奏

E. Michael Frederick, "Some Thoughts on Equal Temperament Tuning" (unpublished essay).

Stuart Isacoff, Temperament: The Idea That Solved Music's Greatest Riddle (New York, 2001).

Barbour's statement about Bach appears in his Tuning and Temperament (East Lansing, Mich., 1951), p. 196. His comment about not having heard anything besides equal temperament occurs in a 1948 letter to A. R. McClure, cited by Mark Lindley in "Temperaments, " § 8, in The New Grove Dictionary of Music and Musicians (New York and London, 2001).

第一章　導音不是該「導」嗎？

William Gardiner, The Music of Nature (London, 1832;American ed. Boston, 1837), p. 433.

Arthur H. Benade, Fundamentals of Musical Acoustics (New York, 1976), p.275.

第二章　調律之濫觴

Sir Percy Buck, Proceedings of the Musical Association 66 (1940). p. 51.

Robert Smith, Harmonics, or the Philosophy of Musical Sounds, 2nd ed. (London,

1759),p. 166.

Johann Georg Neidhardt, Gäntzlich erschöpfte, mathematische Abteilungen des diatonisch-chromatischen, temperirten Canonis Monochordi (Königsberg, 1732); trans. Mark Lindley, "Temperaments," § 5, in The New Grove Dictionary of Music and Musicians (New York and London, 2001).

Hermann von Helmholtz,Die Lehre von den Tonempflndungen als physiologische Grundlage für die Theorie der Musik (Brunswick, 1863), p. 519; trans. Alexander J. Ellis, On the Sensations of Tone (London, 1875), p. 500. For the 1885 edition, Ellis changed "pianoforte " to "clavier" (pp. 321-22).

Versuch über die wahre Art das Clavier zu Spielen (Berlin, 1753),p. 10; trans. William J. Mitchell, Essay on the True Art of Playing Keyboard Instruments(New York, 1949), p. 37.

第三章　非鍵盤樂器之音律

Bruce Haynes, "Beyond Temperament: Non-Keyboard Intonation in the 17th and 18th Centuries," Early Music 19 (1991), p. 357.

Pier Francesco Tosi, Opinion de' Cantori (Bologna, 1723), pp. 12-13; trans. after Johann Ernst Galliard, Observations on the Florid Song (London, 1743),pp. 19-21.

Leopold Mozart, Versuch einer gründlichen Violinschule (Augsburg, 1756), ch. 3, sec. 6; trans. after Editha Knocker, Treatise on theFundamental Principles of Violin Playing (London, 1948), p. 70n.

This is a quote from Mayor Shin in Meredith Willson's The Music Man(1962).

Johann Joachim Quantz, Versuch einer Anweisung die Flöte traversiere zu spielen (Berlin, 1752), ch. 17, sec. 6.20,p.232;trans. after Edward R. Reilly, On Playing the Flute, 2nd ed. (London, 1985), p.260.

Ibid, ch. 3, sec. 8; trans. after Edward R. Reilly, On Playing the Flute, 2nd ed. (London, 1985), p. 46.

第四章 「多長？老天爺啊，多長呢？」

Donald Francis Tovey, Beethoven (ca. 1936; pub. London, 1944)p. 41.

The Art of Quartet Playing: The Guarneri Quartetin Conversationwith David Blum(New York, 1986), p. 28.

David Boyden, "Prelleur, Geminiani, and Just Intonation,"Journal of the American Musicological Society4 (1951); 202-19;a response refuting that notion appeared the following year in J. Murray Barbour, "Violin intonation in the 18th Century,"JAMS5 (1952): 224-34.For a discussion of an actual, if briefly noted, approach to Just intonation for strings in the eighteenthcentury, see Neal Zaslaw, "The Complete Orchestral Musician, " Early Music 7(1979): 46-57.

See in particular my "Just Intonation in Renaissance Theory and Practice, "Music Theory Online 12 (2006): http://mto.societymusictheory.org/issues/mto.06.12.3/toc.12.3.html.

The Art of Quartet Playing: The Guarneri Quartet in Conversation withDavid Blum (New York, 1986), p.30.

Ibid., p. 31.

第五章 進入十九世紀

Luigi Picchianti, Principi Generali e Ragionati della Musica Teorico-Pratica(Florence, 1834), p. 101.

Daniel Gottlob Türk, Klavierschule (Leipzig and Halle, 1789), p. 43;tran. after Raymond H. Haggh, School of Clavier Playing (Lincoln, Neb., 1982), p. 426.

Ibid., p. 45; trans. p. 53.

Michel Woldemar, Grande Méthode (Paris, 1798-99/1802-3), p. 4.

Quoted in Horst Walter, "Haydn's Kiaviere,"Haydn-Studien 2 (1970) 270-71.See also Carl Ferdinand Pohl, Mozart und Haydn in London, (Vienna,1867), p. 194;Joseph Haydn, Gesammelte Briefe undAufzeichnungen, ed. Dénes Bartha

(Kassel, 1965), no. 178, p. 283.

Anton Felix Schindler, Biographie von Ludwig van Beethoven (Münster, 1860); trans. after Constance S. Jolly, ed. D. W. MacArdle, Beethoven as I Knew Him (Chapel Hill, N.C., 1966), p. 367.

The most extensive discussion of key characteristics, including the role of unequal temperaments, is in Rita Steblin, A History of Key Characteristics in the Eighteenth and Early Nineteenth Centuries, 2nd ed. (Rochester, N.Y.,2002).

Pietro Lichtenthal, Dizionario e Bibliografia della Musica (Milan, 1826), trans. after John Hind Chesnut, "Mozart's Teaching of Intonation," Journal of the American Musicological Society30 (1977): 255.

H. W. Poole, "An Essay on Perfect Musical Intonation in the Organ,"American Journal of Science and Arts, 2nd ser., ix (1850):199-200.

Hermann von Helmholtz, Die Lehreden Tonempfindungenalsphysiologisch e Grundlage fürdie Theorie der Musik (Brunswick, 1863), p. 503; trans. Alexander J. Ellis, On the Sensations of Tone (London, 1875), p. 482/(1885), p.310.

Philippe Marc Antoine Geslin, Cours Analytiques de Musique, ou Méthode Développée du Méloplaste (Paris, 1825), pp. 228-29.

See Pierre Galin, Exposition d'une Nouvelle Méthode pour l'Enseignement de Musique (Paris, 1818), pp. 80n, 107n, 161n. Galin's division is the same as that recommended by the Dutch theorist Christiaan Huygens in the seventeenth century, although Galin seems to have been unaware of the precedent.

Charles Édouard Joseph Delezenne, "Sur les Valeurs Numériques des Notes de Ia Gamme,"in Recueil des Travaux de Ia Société de l'Agriculture et des Arts de Lille(1826-27): 47.

Ibid., p.55.

第六章　更好？還是只是比較容易？

H.W.Poole, "An Essay on Perfect Musical Intonation in the Organ," American Journal of Science and Arts, 2nd ser., ix (1850):71.

Louis Spohr, Violinschule (Vienna, 1832), p. 3; trans. Robin Stowell, Violin Technique andPerformance Practice in the Late Eighteenth andEarlyNineteenth Centuries (Cambridge, 1985), p. 253.

Ibid.

Ibid.

François-Antoine Habeneck, Méthode Theorique et Pratiquede Violon (Paris, ca. 1835), p.7n.

Ibid., p.78; trans. Robin Stowell, Violin Technique and PerformancePractice in the Late Eighteenth and Early Nineteenth Centuries (Cambridge, 1985), pp.255-56.

Bernhard Romberg, A Complete Theoretical and Practical School for the Violoncello (ca. 1839);trans. (Boston, n.d.), pp.22, 120.

Ibid., p.121.

Ibid., p. 122.

第七章　平均的程度也是有差別的

H. W. Poole, "An Essay on Perfect Musical Intonation in the Organ,"American Journal of Science and Arts, 2nd ser., ix (1850): 204.

Hermann von Helmholtz, Die Lehre den Tonempfindungen als physiologische Grundlage für die Theorie der Musik (Brunswick, 1863); Alexander J. Ellis, "Additions by the Translator," in On the Sensations of Tone (London, 1885), p. 548.

Alexander J. Ellis, "Additions by the Translator," in On the Sensations of Tone (London, 1885), pp. 548-49.

Ibid., p. 549.

Owen Jorgensen, Tuning (East Lansing, Mich., 1991), p. 3.

Alexander J. Ellis, "On the Temperament of Musical Instruments with Fixed Tones," Proceedings of the Royal Society of London13 (1864): 419.

Alexander J. Ellis, "Additions by the Translator," in On the Sensations of Tone (London, 1885), p. 485.

Owen Jorgensen, Tuning (East Lansing, Mich., 1991),p. 538. He refers to the result as a "Victorian" temperament.

第八章 「姚阿幸模式」

Albert Lavignac, Music and Musicians, trans. William Marchant (1899; first pub. 1895),pp. 53-54.

Paul David, "Joachim, Joseph," in George Grove, ed., A Dictionary of Music and Musicians (1890), vol. 2,pp. 34-35.

Hermann von Helmholtz, Die Lehre den Tonempfindnngen als physiologische Grundlage für die Theorie derMusik (Brunswick, 1863), p. 525;trans. AlexanderJ. Ellis, Onthe Sensations of Tone (London, 1885), p. 325.

1875 edition, pp. 790-91;1885 edition, pp. 486-87.

George Bernard Shaw, London Music in 1888-89 as Heard by Corno di Bassetto (Later Known as Bernard Shaw) with Some Further Autobiographical Particulars (New York, 1937), pp. 331-32.

George Bernard Shaw, Music in London, 1890-1894, vol. 2. (London, 1932),pp.276-77.

Donald Francis Tovey, "The Joachim Quartet," in Times Literary Supplement, May 16, 1902,pp. 141-42.

Donald Francis Tovey, "Joseph Joachim," in Times Literary Supplement, Aug. 23, 1907, pp.257-58.

Alphonse Blondel, "Le Piano et sa Facture," in Encyclopédie de la Musique et Dictionnaire du Conservatoire(Paris, 1913),p. 2071.

第九章 無人在乎者的冥域

James Lecky, "Temperament," in A Dictionary of Music and Musicians (Grove 1) (London, 1890), vol. 4, p. 73.

P. B. Medawar and J. S. Medawar, Aristotle to Zoos: A Philosophical Dictionary of Biology (Cambridge, Mass., 1983),p. 277.

Mark Lindley, "Temperaments," §8, in The New Grove Dictionary of Music and Musicians (New York and London, 2001).

Cyril Erlich and Edwin M. Good, "Pianoforte," I, §8, in The New Grove
Dictionary of Music and Musicians (New York and London,2001).

That process as it pertains to the flute, for example, is described in Ardal Powell,
The Flute (New Haven, 2002),pp.199-203.

Harold H. Joachim, The Nature of Truth (Oxford, 1906),p. 178.

This much-quoted phrase is from James'sPrinciples of Psychology, vol. 1 (New
York, 1890), p. 488. He actually said "blooming," however.

第十章　那麼然後呢？

Donald Francis Tovey, "Harmony," in Encyclopædia Britannica, 14th ed. (1929).

ltzhak Perlman (interview with Jeremy Siepmann), "All Play Is Work," BBC Music
Magazine 3 (May 1995): 23.

Pablo Casals, Joys and Sorrows: Reflections, by Pablo Casals as told to Albert E.
Kahn (New York, 1970), p.215.

Bradley Lehman, "Bach's Extraordinary Temperament: Our Rosetta Stone," Early
Music 33(2005): 3-23, 211-31.Aselection of responses, some laudatory, some
quibbling, some opposed, appears on pp. 545-48 of the same volume.

Gasparo GSCD-332 (1997) and Gasparo GSCD-344 (2000), respectively.

John Hind Chesnut, "Mozart's Teaching of Intonation," Journalof the American
Musicological Society 30 (1977): 268-70.

David Blum. Casals and theArt of Interpretation (New York, 1977),p. 108.

Pablo Casals, quoted in Samuel and Sada Applebaum, The Way They Play, vol. 1
(Neptune City, N.J., 1972), p. 272.

R. H. M. Bosanquet, An Elementary Treatise on Musical Intervals and
Temperament (London, 1876), p. 40.

參考書目

Attwood, Thomas, and W. A. Mozart. Thomas Attwoods Theorie-undKompositionsstudien bei Mozart. Ed. E. Hertzmann, C. B. Oldman, D. Heartz, and A. Mann. Wolfgang Amadeus Mozart: Neue Ausgabe sämtlicher Werke, X:30/i. Kassel: Bärenreiter, 1965.

Barbieri, Patrizio. "Violin Intonation: A Historical Survey."Early Music 19(1991): 69-88.

Barbour, J. Murray. Tuning and Temperament: A Historical Survey. East Lansing: Michigan State College Press,1951.

———. "Violin Intonation in the 18th Century."Journal of the American Musicological Society 5 (1952): 224-34.

Benade, Arthur H. Fundamentals of Musical Acoustics. New York: Oxford University Press, 1976;reprint, New York: Dover Publications, 1990.

Blackwood, Easley. The Structure of Recognizable Diatonic Tunings. Princeton, N. J.: Princeton University Press, 1985.

Blondel, Alphonse. "Le Piano et sa Facture."Encyclopédie de la Musique et Dictionnaire du Conservatoire, vol. 3, part 2, pp. 2061-72.Paris: C. Delagrave, 1913.

Blum, David. The Art of Quartet Playing: The Guarneri Quartet in Conversation with David Blum. New York: Alfred A. Knopf,1986.

———. Casals and theArt of Interpretation, NewYork: Holmes and Meier, 1977.

Boomsliter, Paul and Warren Creel. "The Long Pattern Hypothesis in Harmony and Hearing." Journal of Music Theory 5 no. 2, (1961): 2-30.

———. "Extended Reference: An Unrecognized Dynamic in Melody." Journal of Music Theory 7 no.2 (1963): 2-22.

Bosanquet, R. H. M. An Elementary Treatise on Musical Intervals and Temperament.

London: Macmillan, 1876.

Boyden, David. "Prelleur, Geminiani, and Just Intonation,"Journal of the American Musicological Society 4 (1951): 202-19.

Burgess, Geoffrey, and Bruce Haynes. The Oboe. New Haven, Conn.: Yale University Press, 2004.

Campagnoli, Bartolomeo. Nuovo Metodo della Mecanica Progressiva (1797 ?); parallel Italian/French edition, Nouvelle Méthode de la Mécanique Progressive du Jeu de Violon. Florence: Ricordi, 1815 ? ; facsimile, Méthodes et Traités 13, serie 4, vol. 3. Courlay, France: J. M. Fuzeau, 2002.

Chesnut, John Hind. "Mozart's Teaching of Intonation." Journal of the American Musicological Society 30 (1977): 254-71.

Comte, Auguste. Cours de Philosophie Positive. Paris: Bachelier, 1830-42.

Delezenne, Charles Édouard Joseph. "Sur les Valeurs Numériques des Notes de la Gamme." Recueil des Travaux de Ia Société de l'Agriculture et des Arts de Lille (1826-27): 1-71.

Duffin, Ross W. "Why I Hate Vallotti (or is it Young ?)."Historical Performance Online 1 (2000), www.earlymusic.org/Content/Publications/HistoricalPerformance. htm, from Early Music America.

———. "Baroque Ensemble Tuning in Extended 1/6 Syntonic Comma Meantone."Digital Case (2006): http://hdl.handle.net/2186/ksl:rwdbaroo.

———. "Just Intonation in Renaissance Theory and Practice."Music Theory Online 12 (2006): http://mto.societymusictheory.org/issues/mto.06.12.3/toc.12.3.html.

Ellis, Alexander J. "On the Temperament of Musical Instruments with Fixed Tones,"Proceedings of the Royal Society of London 13 (1863-64): 404-22.

———. "Additions by the Translator." In Hermann von Helmholtz, On the Sensations of Tone. Appendix 20, pp. 430-556. London: Longmans, Green, 1885; reprint, New York: Dover Publications, 1954.

———. "On the Musical Scales of Various Nations."Journal of the Society of Arts33(1884-85): 485-527.

Frederick, E. Michael. "SomeThoughts on Equal Temperament Tuning" (unpublished essay).

Galin, Pierre. Exposition d'une Nouvelle Méthode pour l'Enseignement de

Musique. Paris, 1818; partial trans. Bernarr Rainbow,Rationale for a New Way of Teaching Music. Kilkenny, Ireland: Boethius Press, ca.1983.

Gardiner,William. The Music of Nature. London: Longman. 1832; Boston: Ditson, 1837.

Geslin, Philippe Marc Antoine. Cours Analytiques de Musique, ou Méthode Développée du Méloplaste. Paris: Geslin, 1825.

Habeneck, François-Antoine. Méthode Théorique et Pratique de Violon. Paris: Canaux, ca.1835 facsimile, Méthodes et Traités 9, série 2, vol. 4. Courlay, France: J. M. Fuzeau, 2001.

Haydn, Josef. Josef Haydn: String Quartet in F, 1799, Hoboken III:82: Reprint of the Original Manuscript. Ed. László Somfai. Budapest: Editio Musica; Melville, N.Y.: Belwin Mills, ca. 1980.

Haynes, Bruce. "Beyond Temperament: Non-Keyboard Intonation in the 17th and 18th Centuries." Early Music 19 (1991): 357-81.

Helmholtz, Hermann von.Die Lehre den Tonempfindungen als physiologische Grundlage für die Theorie der Musik (1863); trans. Alexander J. Ellis, Onthe Sensations of Tone, 3rd ed. 1875; 4th ed. 1885.

Isacoff, Stuart. Temperament: The Idea that Solved Music'sGreatest Riddle. New York: Alfred A. Knopf, 2001; rpt. with an "Afterword" as Temperament: How Music Became a Battleground for the Great Minds of Western Civilization. New York: Vintage Books, 2003.

Joachim, Harold H.The Nature of Truth. Oxford: Clarendon Press, 1906.

Jorgensen, Owen. Tuning the Historical Temperaments by Ear: A Manual of Eighty-Nine Methods for Tuning Fifty-One Scales on the Harpsichord, Piano, and Other Keyboard Instruments. Marquette: Northern Michigan University Press, ca. 1977. ———. Tuning: Containing the Perfection of Eighteenth-Century Temperament, the Lost Art of Nineteenth-Century Temperament, and the Science of Equal Temperament, Complete with Instructions for Aural and Electronic Tuning. East Lansing: Michigan State University Press, 1991.

Katz, Mark. Capturing Sound: How Technology has Changed Music. Berkeley: University of California Press, 2004.

Lecky, James. "Temperament."A Dictionary of Music and Musicians (Grove 1) vol. 4. London: Macmillan, 1890, pp. 70-81.

Leedy, Douglas. "A Personal View of Meantone Temperament."The Courant 5(1983): 3-19.

Lehman, Bradley. "Bach's Extraordinary Temperament: Our Rosetta Stone."Early Music 33(2005): 3-23, 211-31.

Lindley, Mark. "A Suggested Improvement for the Fisk Organ at Stanford." Performance Practice Review 1(1988); 107-32.

———. "Interval" and "Temperaments." The New Grove Dictionary of Music and Musicians. New York and London: Macmillan, 2001.

———. "Stimmung und Temperatur." In Geschichte des Musiktheorie 6: Hören, Messen und Rechnen in der Frühen Neuzeit, Darmstadt: Wissenschaftliche Buchgesellschaft, 1987.

Lloyd, Llewelyn. S., and Hugh Boyle.Intervals, Scales, and Temperaments. New York: St. Martin's Press, 1963.

Marpurg, Friedrich Wilhelm. Neue Methode allerley Arten von Termperaturen dem Claviere aufs Bequemste. Berlin: Haude & Spener, 1755; facsimile of 2nd edition (1765), Hildesheim: G. Olms, 1970.

Medawar, Peter B., and J.S. Medawar. Aristotle to Zoos: A Philosophical Dictionary of Biology.Cambridge, Mass: Harvard University Press, 1983.

Mozart, Leopold. Versuch einer gründlichen Violinschule. Augsburg: J. J. Lotter, 1756; facsimile, Kassel: Bärenreiter, 1995; trans. Editha Knocker, Treatise on the Fundamental Principles of Violin Playing. London and New York: Oxford University Press, 1948.

Neidhardt, Johann Georg. Gäntzlich erschöpfte, mathematische Abteilungen des diatonisch-chromatischen, temperirten Canonis Monochordi. Konigsberg:C. G. Eckarts, 1732.

Picchianti, Luigi. Principi Generali e Ragionati della Musica Teorico-Pratica. Florence: Tipografia della Speranza, 1834.

Poole, H. W. "An Essay on Perfect Musical Intonation in the Organ,"American Journal of Science andArts, 2nd ser., ix (1850): 68-83, 199-216.

Powell, Ardal. The Flute. New Haven: Yale University Press, 2002.

Prelleur, Peter. The Modern Musick-Master, or The Universal Musician. London, 1730/1 facsimile, Documenta Musicologica 1:27. Kassel: Bärenreiter, 1965.

Quantz, Johann Joachim. Versuch einer Anweisung die Flöte traversiere zu spielen

(1752); facsimile, Kassel: Bärenreiter, 2000;trans. Edward R. Reilly, On Playing the Flute. 2nd ed. London: Faber and Faber, 1985; reprint Boston: Northeastern University Press, 2001.

Romberg, Bernhard. A Complete Theoretical and Practical Schoolfor the Violoncello (ca. 1839); trans. Boston: Ditson, 1855.

Smith, Robert. Harmonics, or the Philosophy of Musical Sounds. Cambridge: J. Bentham, 1749; 2nd ed., London: T. and J. Merrill, 1759.

Spohr, Louis. Violinschule. Vienna: T. Haslinger, 1832; facsimile, Munich: Katzbichler, 2000; trans. John Bishop, Louis Spohr's Celebrated Violin School. London: R. Cocks, 1843; trans. Spohr's Grand Violin School. Boston: Ditson, 1852.

Steblin, Rita. A History of Key Characteristics in the Eighteenth and Early Nineteenth Centuries. Ann Arbor: UMI Research Press, 1983; 2nd ed. Rochester, N.Y.: University of Rochester Press, 2002.

Telemann, Georg Philip. Neues musicalisches System (1742-43); published in Lorenz C. Mizler: Neu eröffnete musikalische Bibliothek 3-4. Leipzig, 1752; facsimile, Hilversum: E. Knuf, 1966.

Tosi, Pier Francesco. Opinioni de'Cantori. Bologna, 1723; facsimile, Monuments of Music and Music Literature in Facsimile 2:133. New York: Broude Brothers, 1968; trans. Johann Ernst Galliard, Observations on the Florid Song. London, 1743; trans. Johann Friedrich Agricola, Anleitung zur Singkunst. Berlin, 1757.

Tovey, Donald Francis. Beethoven. London: Oxford University Press, 1944 (written ca. 1936).

―――. "Harmony,"Encyclopædia Britannica, 14th ed. London, New York, 1929.

Türk, Daniel Gottlob. Klavierschule. Leipzig and Halle, 1789; facsimile, Documenta Musicologica 1:23. Kassel: Bärenreiter, 1962; trans. Raymond H. Haggh, School of Clavier Playing. Lincoln: University of Nebraska Press, 1982.

―――. Anleitung zu Temperaturberechnungen.Halle, 1808; facsimile, Halle: Händel-Haus, 1999.

Vallotti, P. Francesc'Antonio.Della Scienza Teorica, e Pratica della Moderna Musica libro primo. Partial ed. Padua: Giovanni Manfrè, 1779; complete ed. Trattato della Moderna Musica. Padua: Basilica del Santo, 1950.

White, William Braid. Modern Piano Tuning and Allied Arts. New York: E. L. Bill, 1917.

Woldemar, Michel, Grande Méthode. Paris: Cochet, 1798-99/1802-03; facsimile, Méthodes et Traités 9, série 2, vol. 1. Courlay, France: J. M. Fuzeau, 2001.

Young, Thomas. "Of the Temperament of Musical Intervals." Philosophical Transactions of the Royal Society of London for the Year 1800.London: Royal Society, 1800.

Zaslaw, Neal. "The Compleat Orchestral Musician." Early Music 7 (1979): 46-57.

出處與授權

人物生平圖片（按英文字母順序）

ATTWOOD: Lithograph frontispiece of Thomas Attwood by Unknown Artists (1848 or before). Courtesy of the National Portrait Gallery, London.

BLONDEL: Alphonse Blondel, photo portrait from Alfred Dolge, Pianos and Their Makers (Covina, 1911); reprint, New York: Dover Publications, p. 254. Portrait inscribed "À Monsieur Alfred Dolge. Amical Souvenir du Successeur de Sebastian Erard. A. Blondel. Paris 20 Avril 1911."

BRAID WHITE: William Braid White photographing noise in Chicago (September 30, 1930). Original caption: "On the theory that noise is nothing more than a waste of mechanical energy, Dr. William Braid White, director of acoustic research for the American Steel and Wire Company, a subsidiary of the United States Steel Corporation [sic] is gathering data for the Noise Commission of Chicago with this new machine which photographs the noise by changing it into a beam of light and then recording it on a sensitive film." Copyright Getty Images.

CAMPAGNOLI: Engraving from Bartolomeo Campagnoli's Nuovo Metodo della Mecanica Progressiva (1797？); earliest surviving edition (Florence:Ricordi, 1815？), plate 1, following p.40. Reprinted from the facsimile edition, Méthodes etTraités 13, série 4, vol. 3 (Courlay, France: 2002), with the kind permission ofÉditions J. M. Fuzeau. Copyright Alamy.

CASALS: Pablo Casals playing in Carnegie Hall (1962). Copyright Lebrecht Music & Arts.

DELEZENNE: Portrait drawing of CharlesÉdouard Joseph Delezenne, Courtesy

ofthe Collection École Polytechnique, Lille.

ELLIS: Alexander J. Ellis, robed to receive hisLittD at Cambridge on June 10, 1890. Portrait by Colin Lunn, Cambridge, reproduced from Jaap Kunst, Musicologica (Amsterdam, 1950). p.8; 3rd, enlarged edition published as Ethnomusicology (The Hague: Martinus Nijhoff, 1969), p.217. Labeled in autograph handwriting, "This is Alexander Ellis as I remember him. G. Bernard Shaw. Ayot Saint Lawrence [Hertfordshire] 28 November 1949." Courtesy of Alamy.

GALIN: Frontispiece engraving by Lacoueof Pierre Galin teaching, from his Exposition d'une Nouvelle Méthode pour l'Enseignement de Musique. Paris, 1818.

HABENECK: François-Antoine Habeneck, portrait drawing by L. Massard, Paris. Copyright Lebrecht Music & Arts.

HELMHOLTZ: Hermann von Helmholtz, portrait photograph ca. 1885. Photo by Hulton Archive/Getty Images.

HIPKINS: Alfred J. Hipkins, portrait painting (1898) by his daughter Edith J. Hipkins (d. ca. 1940). Courtesy of the National Portrait Gallery, London.

JOACHIM: Joseph Joachim, portrait photograph by Johanna Eilert (1903). Copyright Lebrecht Music & Arts.

L. MOZART: L. MOZART: Portrait of Leopold. Copyright Alamy

PACHMANN: Vladimir Pachmann, from a Baldwin Piano Company advertisement (1925)in the collection of the author.

PRELLEUR: Engraving detail from The Modern Musick-Master, or the Universal Musician (London, 1730-31), frontispiece to section 6: The Harpsichord. Reprinted from the facsimile edition, Documenta Musicologica 1:27 (Kassel, 1965) by permission of Bärenreiter Music Corporation. Copyright Alamy.

PYTHAGORAS: Detail from Franchino Gafurius'sTheorica Musice (1492), B6r. Reprinted from the facsimile edition, Monuments of Music and Music Literature, in Facsimile 2:21 (New York, 1967), with the kind permission of Broude Brothers. Copyright Alamy.

QUANTZ: Johann Joachim Quantz, engraving by [J. F W. ?] Schleuen. The image originally appeared as the frontispiece to Allgemeine deutsche Bibliothek 4 (Berlin and Stettin: Friedrich Nicolai, 1767). Courtesy of the Dayton C.Miller

Collection, Music Division, Library of Congress.

SARASATE: Pablo de Sarasate, portrait photograph (ca. 1900). Copyright Lebrecht Music & Arts.

SMITH: Robert Smith, portrait (1730) by John Vanderbank (1694-1739). Reproduced by kind permission of the Master and Fellows of Trinity College, Cambridge.

SPOHR: Louis Spohr, self-portrait. Copyright Lebrecht Music & Arts.

TOSI: Portrait of Pier Francesco Tosi. Copyright Alamy.

TOVEY: Portrait photo from the Tovey Archive, Edinburgh University. Used by permission. Credit to The Centre for Research Collections, University of Edinburgh.

TÜRK: Portrait engraving from the Bärenreiter Archive. Reprinted from the frontispiece to the facsimile edition of Türk's Klavierschule (1789), Documenta Musicologica 1:23 (Kassel, 1962), by permission of Bärenreiter Music Corporation.

WOLDEMAR: Michel Woldemar's chart of note values from his Méthode d'Alto (Paris: Cousineau, 1800-1805), p. 1. Engraved by Van-ixem. Reprinted from the facsimile edition, Méthodes et Traités 5, série 1(Courlay, France: 2000), with the kind permission of Éditions J. M. Fuzeau.

圖表

FIGURE 8: Fingerboard diagram. Peter Prelleur, The Modern Musick-Master, or The Universal Musician (London, 1730-31), section 5: "The Art of Playing on the Violin," between pp. 4 and 5. From the facsimile edition, Documenta Musicologica 1:27 (Kassel, 1965), by permission of Bärenreiter Music Corporation.

FIGURE 11: British Library Additional MS 58437: The Attwood Manuscript. Exercises in theory and composition by Thomas Attwood (b. 1765, d. 1838) with autograph corrections by W. A. Mozart. Detail of fol. 1/4. Courtesy of the British Library.

FIGURE 12: Fingerboard diagram. Bartolomeo Campagnoli, NuovoMetodo della Mecanica Progressiva (1797？); earliest surviving edition (Florence: Ricordi,

1815？), p. 129. Reprinted from the facsimile edition, Méthodes et Traités 13, série 4, vol. 3 (Courlay, France: 2002), with the kind permission of Éditions J. M. Fuzeau.

FIGURE 13: Chromatic scale detail. Michel Woldemar, Grande Méthode (Paris: Cochet, 1798-99/1802-3), p. 3. Reprinted from the facsimile edition, Méthodes et Traités 9, série 2, vol. 1(Courlay, France: 2000), with the kind permission of Éditions J. M. Fuzeau.

FIGURE 14: Haydn autograph manuscript of his String Quartet in F (1799) Hoboken III: 82, from National Széchényi Library, Budapest. Reprinted from the facsimile edition by Belwin Mills Publishing Corporation (ca. 1980) with the kind permission of Alfred Publishing.

FIGURE 15: Cello part fragment from the first edition (1802) of Haydn's String Quartet in F (Hoboken III: 82). Reprinted from the facsimile edition by Belwin Mills Publishing Corporation (ca. 1980) with the kind permission of Alfred Publishing.

插畫

本書所有插畫由Philip Neuman先生特地為本書之英文原版創作，並由其授權轉載繁體中文版。

國家圖書館出版品預行編目

平均律如何毀了和聲：又干你甚麼事？/ 羅斯.杜芬
(Ross Duffin)著；江靖波譯. -- 臺北市：
樂興之時管絃樂團, 2020.04
　　面；　公分
　譯自：How equal temperament ruined harmony
(and why you should care)
　ISBN 978-986-98389-0-0(平裝)

1. 樂理

911.1　　　　　　　　　　　　　108017408

平均律如何毀了和聲
——又干你甚麼事？

How Equal Temperament Ruined Harmony
(and Why You Should Care?)

作　　者／羅斯・杜芬（Ross Duffin）
譯　　者／江靖波
編　　輯／甯映如
封面照片版權／Smithsonian Institution
出　　版／樂興之時管絃樂團
　　　　　106 台北市大安區仁愛路四段112巷18號B1
　　　　　電話：(02)2708-3700
　　　　　傳真：(02)2708-3768
　　　　　網址：https://www.facebook.com/momentmusical
　　　　　E-mail：muse@mmmu.org
製作銷售／秀威資訊科技股份有限公司
　　　　　114 台北市內湖區瑞光路76巷65號1樓
　　　　　電話：+886-2-2796-3638
　　　　　傳真：+886-2-2796-1377
　　　　　Email：publish@showwe.com.tw

出版日期／2020年4月　　定　　價／350元
再刷日期／2021年4月

存簿帳號　(012) 630-120-001977　樂興之時管絃樂團

法律顧問　翰廷法律事務所

繁體中文版權©2020 江靖波